历代山水点景图谱
自然景·山间林下

林瑞君　宰其弘 编

上海书画出版社

前言

　　所谓点景，在山水画中既是点缀，也是焦点，是画中不可或缺的元素。它的刻画或简逸，或精微，所占比例颇小，却寄托无限情思。明人张祝有云：

> 山水之图，人物点景犹如画人点睛，点之即显。一局成败，有皆系于此者。

可见作为山水的"画眼"，点景往往直指画题，具有"画龙点睛""小中见大"之意，成为画之精髓所在。

　　古人始论山水之初，点景就作为重要的画面元素被不断阐释。无论是托名王维的名篇《山水诀》、五代荆浩的宏论《笔法记》，还是北宋郭熙的巨著《林泉高致》，都对山水点景的艺术功能、布陈位置进行论述。其中以郭熙的画学理论体系最为成熟，在他看来，点景不仅对画面空间起到构图上的形式意义，更在意境的营造上发挥重要作用。因此点景应审慎地思考安排，不可随意放置，必须考虑山水意境表达之需，使之与画境的营造一致，由此表现山水之"真"意。

　　正如《林泉高致》所言：

> 山以水为血脉，以草木为毛发，以烟云为神彩，故山得水而活，得草木而华，得烟云而秀媚。水以山为面，以亭榭为眉目，以渔钓为精神，故水得山而媚，得亭榭而明快，得渔钓而旷落，此山水之布置也。

　　有关山水点景的种类大致可分为两类：一类是人物、鸟兽、溪泉之类天然造化，一类是舟桥、楼宇、庭院之类人造建筑。前者意在"可行""可望"，展现山水中的生命活动；后者则意在"可居""可游"，为观者介入山水提供路径。它们既体现出山水中深蕴的人文旨趣，也反映出中国"天人合一"的传统自然观。古人以绘画"穷造化，探幽微"，山水并非只是对外部世界的客观描绘，更是心灵的探索与创造。它寄托了作者、激发了观者的体验与情感，而点景往往成为抒发情感的窗口。

正因如此，画题与画意也是通过点景予以表达或暗示的，如行旅、渔隐、山居、归猎、雅集等。回溯山水画的历史，不难发现山水点景的发展总是伴随着画史展开的，因此从它也可以管窥绘画的演进。从唐代精美华丽的楼台宫阙，到两宋生动写实的盘车行旅，再到元代意境深远的渔父空亭，以及明代笔墨淋漓的访友会饮，点景不但忠实地反映了各个时期的生活百态，而且也承载了画家对存在的生命之思与理想寄托。我们可以这么说，点景是自然山水成为"心之山水"的要义之所在。

《历代山水点景图谱》便是在这样的审美意义上诞生，旨在通过对历代山水点景的遴选、梳理，从微观的角度重新观照所熟知的经典山水，从而获得充满新意的观感与体会。《历代山水点景图谱》共分为四册，分别为人文景观的"楼阁台榭"（楼台舟桥）、"渔樵耕读"（人物活动），自然景观的"流水行云"（溪瀑烟霭）、"山间林下"（峰峦林木），涵盖了包括楼台、亭榭、高士、行旅、飞瀑、溪流、峰峦、崖谷等在内的二十四个常见点景题材。每册分为六个章节，每一章的作品按照年代顺序排列。书中甄选画作均为隋唐至明清的历代山水画经典作品，希望能为读者呈现一个多元样貌的点景世界。此外，若能为山水画创作者带来一点小小的启发，那这套书便实现了它的价值与使命。

《历代山水点景图谱·自然景·山间林下》遴选的内容并非点景所能局限，而是山中的各种景观，是对"点景"的拓宽。郭熙《林泉高致》云："山之人物以标道路，山之楼观以标胜概，山之林木映蔽以分远近，山之溪谷断续以分浅深。"本册将"峰峦""远山"等山水中的自然景观纳入"点景"之中，意在展现历代各种流派的画法，为绘画创作者提供灵感，为欣赏者拓宽视野，为研究者选辑素材。

本册收录"峰峦""远山""崖谷""磐岩""茂林""朝暮"六个章节，均为山水中的主要组成元素，其造型、比例、位置都会对绘画的意境产生深刻影响，而其随时代变化的风格、技法也能进一步帮助读者管窥画史的发展演进。

"峰峦"一节收录了历代山水画中具有代表性的山峰与峦岭，既有《溪山行旅图》《万壑松风图》这样的皇皇巨制，也包括马和之、方从义等人笔下不太常见的奇峰异岭。"远山"以各式远景山岭为主，展现历代不同画家笔下的远山画法。"崖谷"聚焦山水中的悬崖、岩壁、溪谷、峡峪，是山水重要的组成部分。"磐岩"收录经典的"水际突兀大石"，尤其在范宽、马远等人的作品中常见。"茂林"一节重在山间的林木点景，所谓"山之眉目"，但并不包括《寒林平野图》那样在画中作为主体的树木。"朝暮"则以山水画中的日月为对象，展现了历代画家对晨昏的表现。

<div align="right">林瑞君</div>

目录

【第一节】 峰峦　各式山峰与峦岭 ·················· 004

【第二节】 远山　各式远景山岭的画法 ·················· 052

【第三节】 崖谷　悬崖、崖壁与山谷 ·················· 080

【第四节】 磐岩　近景常见的巨大岩石 ·················· 100

【第五节】 茂林　点缀山水间的林木 ·················· 122

【第六节】 朝暮　山中的日月晨昏 ·················· 150

第一节

峰峦

会当凌绝顶，一览众山小。

唐·杜甫

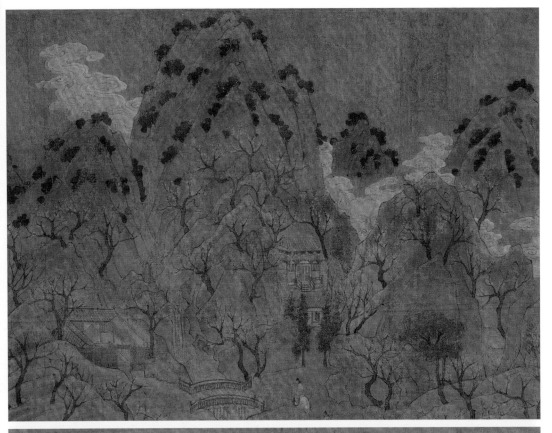

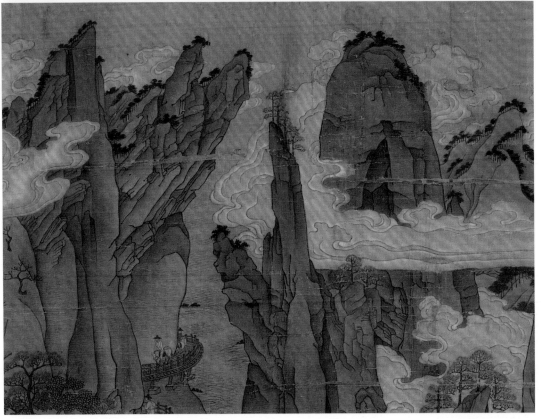

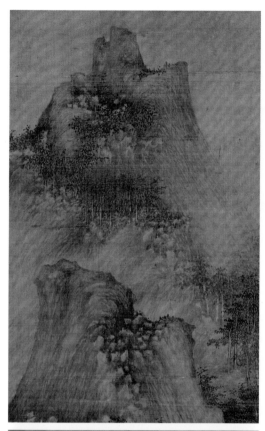

五代·巨然 层岩丛树图 台北故宫博物院藏

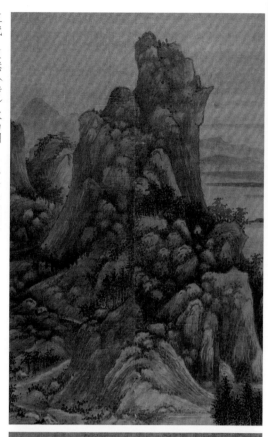

五代·巨然（传） 秋山图 台北故宫博物院藏

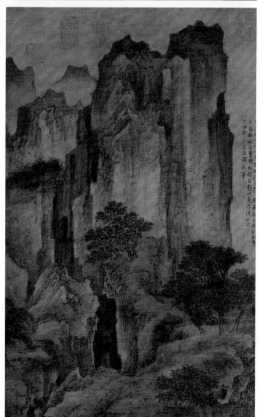

五代·卫贤 高士图 故宫博物院藏

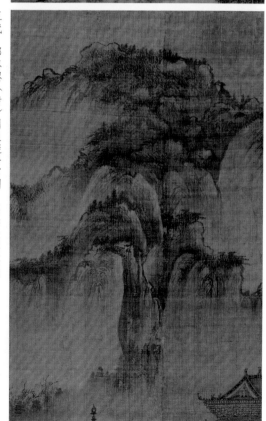

五代·郭忠恕（传） 明皇避暑宫图 大阪市立美术馆藏

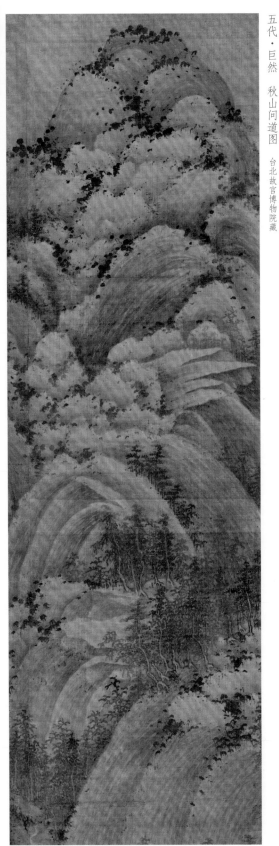

五代·巨然　秋山问道图　台北故宫博物院藏

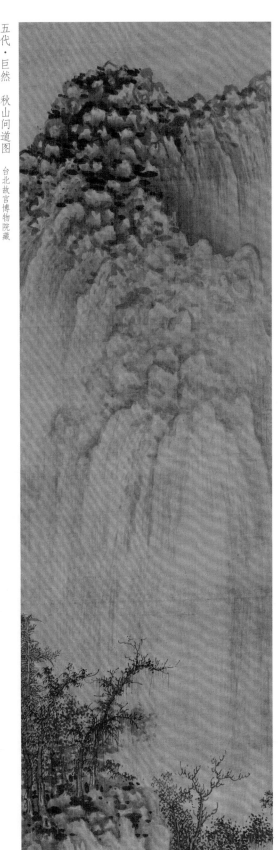

五代·巨然　溪山兰若图　克利夫兰艺术博物馆藏

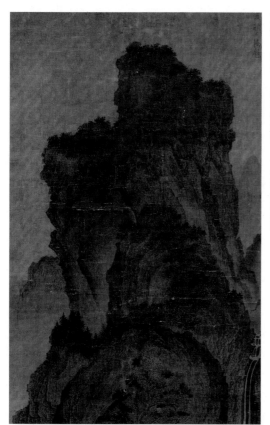

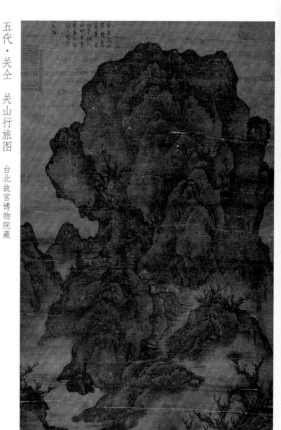

五代·关仝（传）山溪待渡图 台北故宫博物院藏

五代·关仝 关山行旅图 台北故宫博物院藏

五代·荆浩（传）匡庐图 台北故宫博物院藏

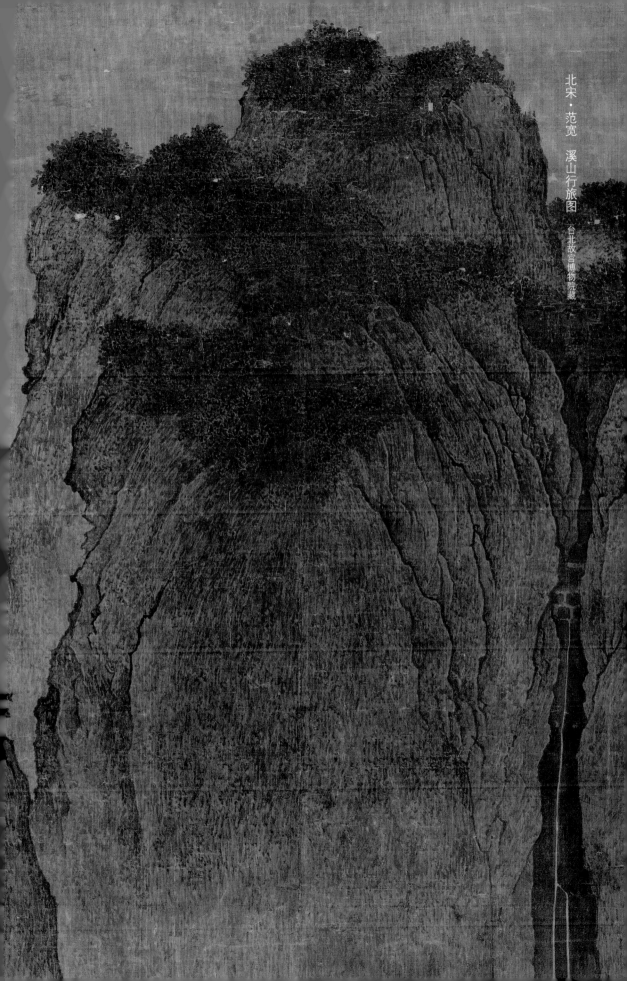

北宋·范宽　溪山行旅图　台北故宫博物院藏

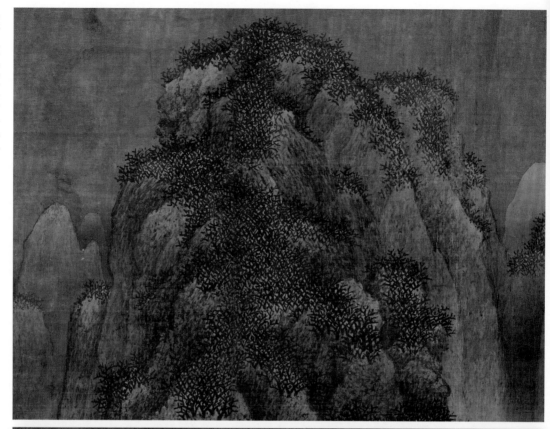

北宋·范宽（传）雪景寒林图　天津博物馆藏

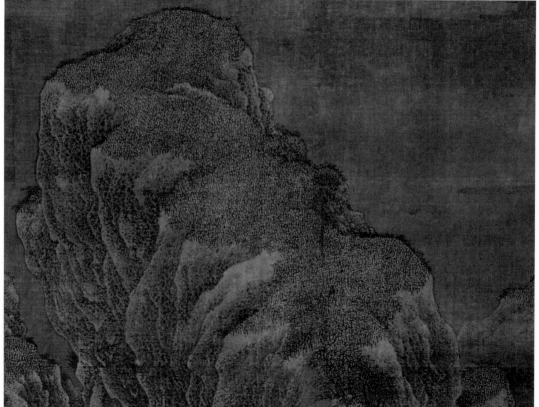

北宋·范宽（传）雪山楼阁图　波士顿艺术博物馆藏

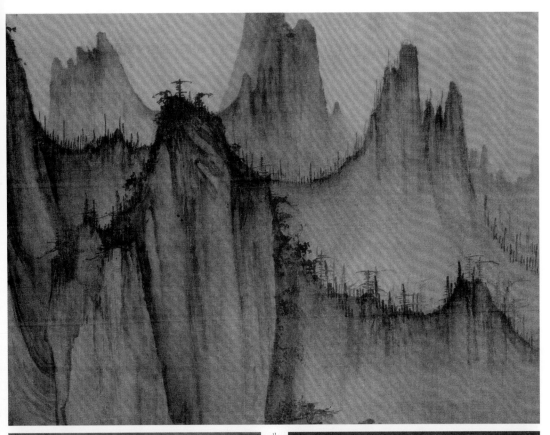

北宋·许道宁 秋江渔艇图 纳尔逊—阿特金斯艺术博物馆藏

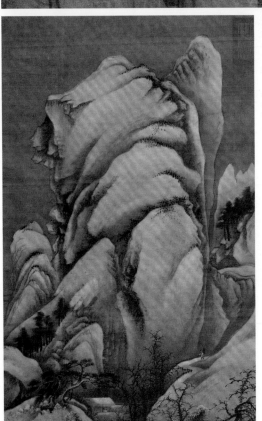

北宋·许道宁（传）关山密雪图 台北故宫博物院藏

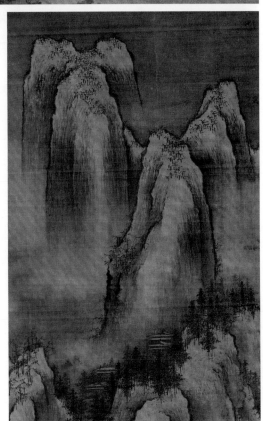

北宋·许道宁（传）雪溪渔父图 台北故宫博物院藏

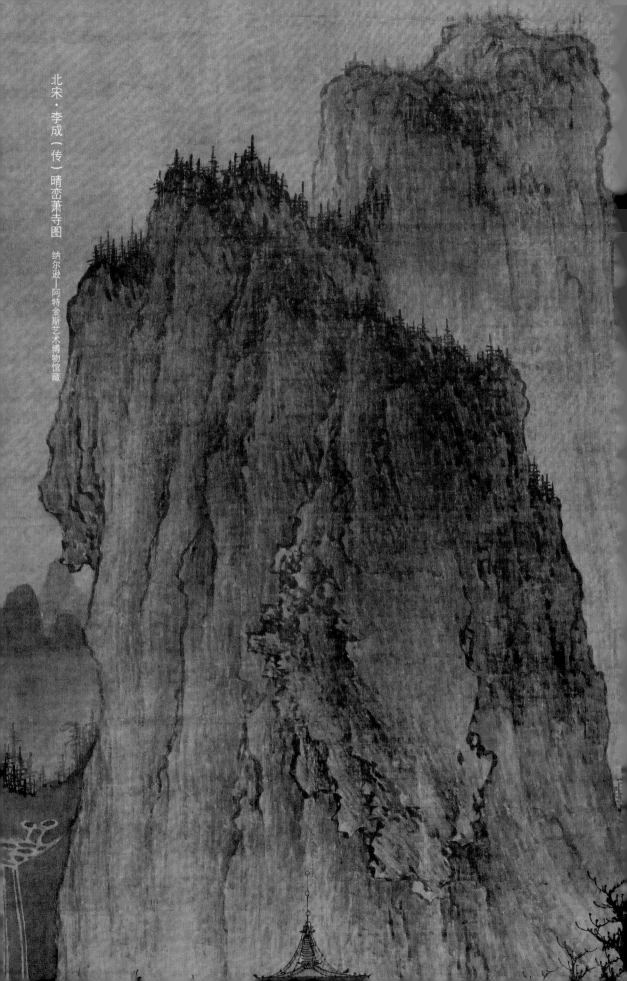

北宋·李成（传）晴峦萧寺图
纳尔逊—阿特金斯艺术博物馆藏

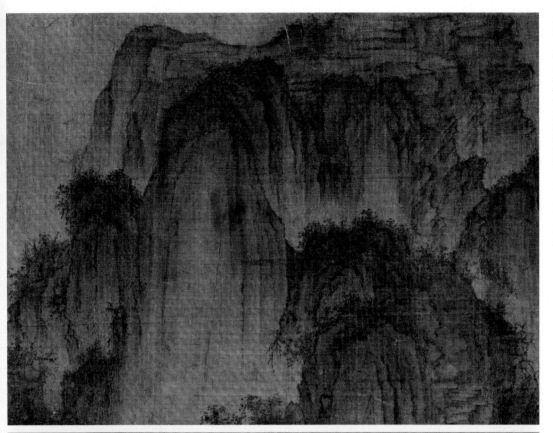

北宋·李成（传）茂林远岫图　辽宁省博物馆藏

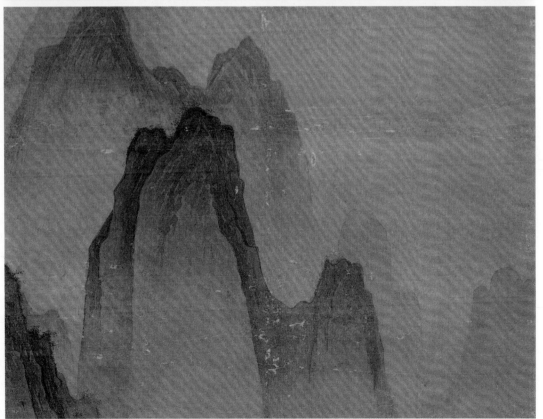

北宋·李公年　山水图　普林斯顿大学艺术博物馆藏

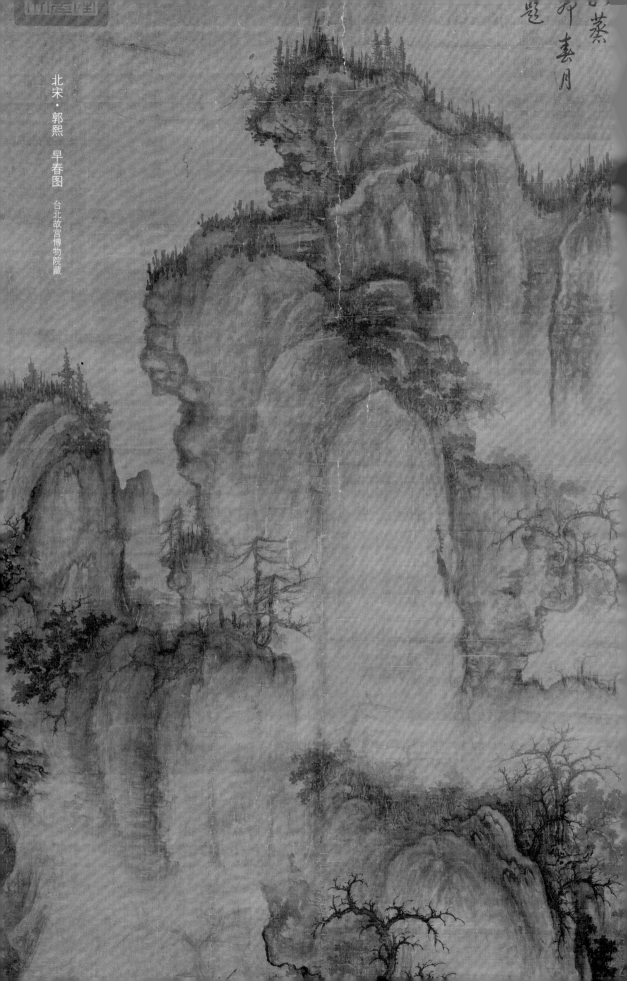

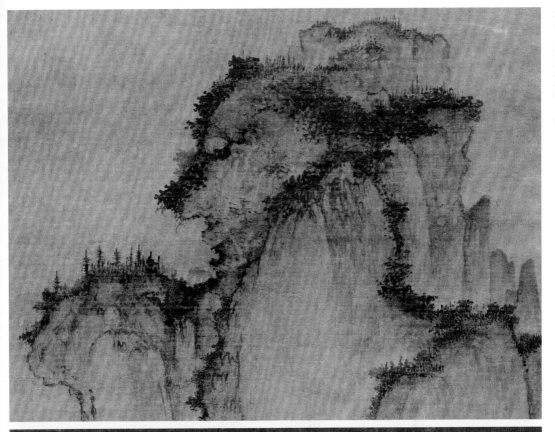

北宋・郭熙（传）山村图　南京大学藏

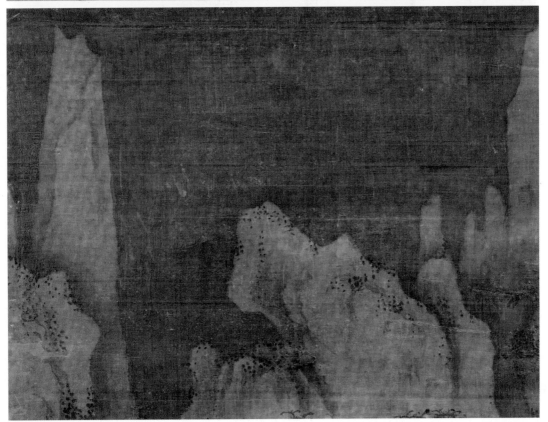

北宋・郭熙（传）关山春雪图　台北故宫博物院藏

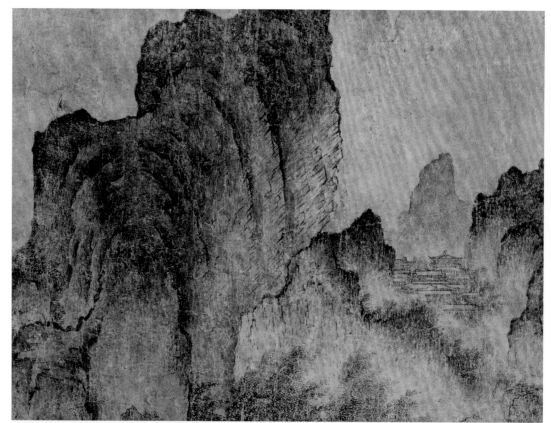

北宋·燕文贵　江山楼观图　大阪市立美术馆藏

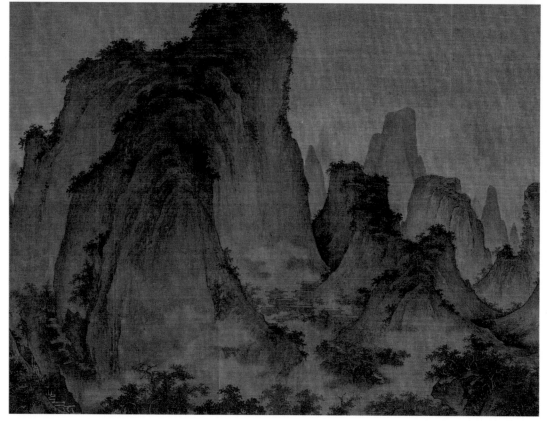

北宋·屈鼎　夏山图　纽约大都会艺术博物馆藏

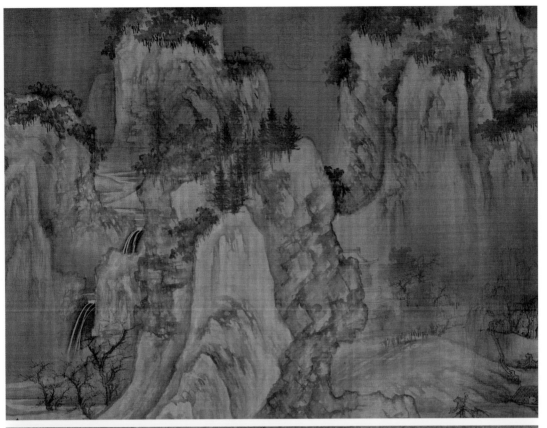

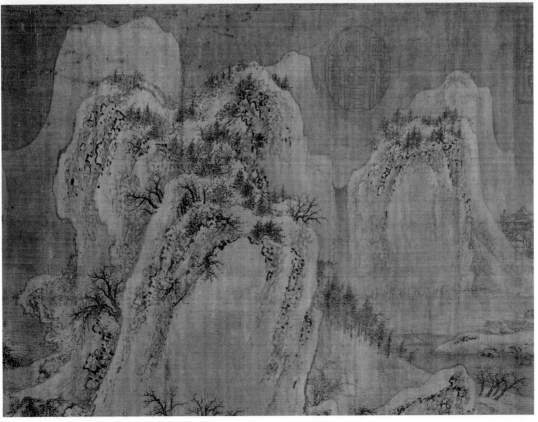

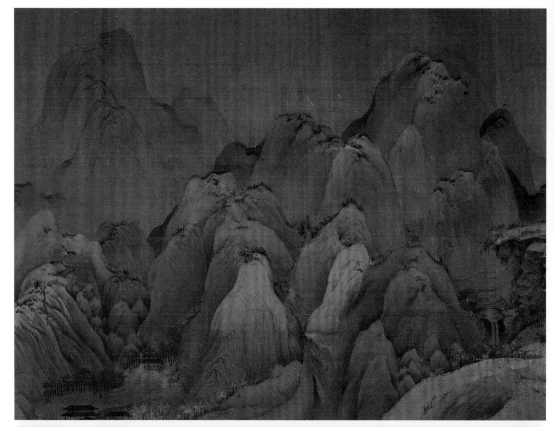

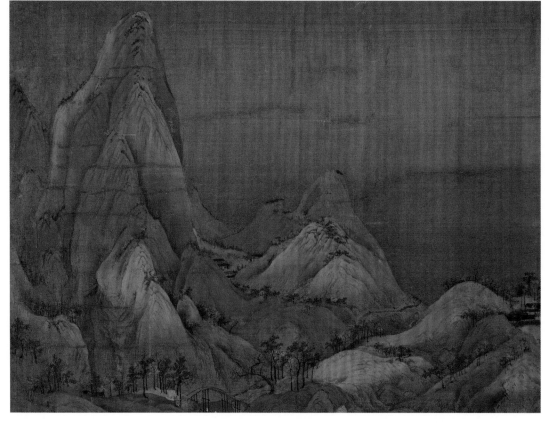

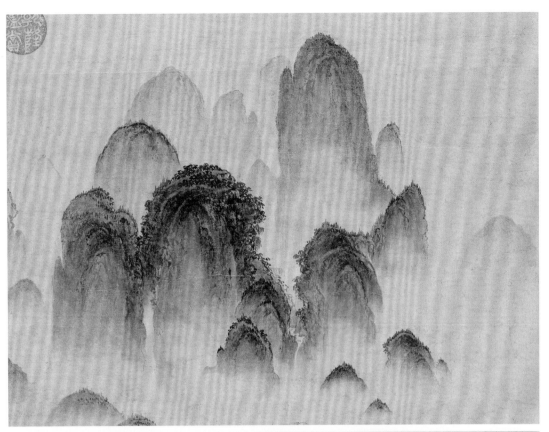

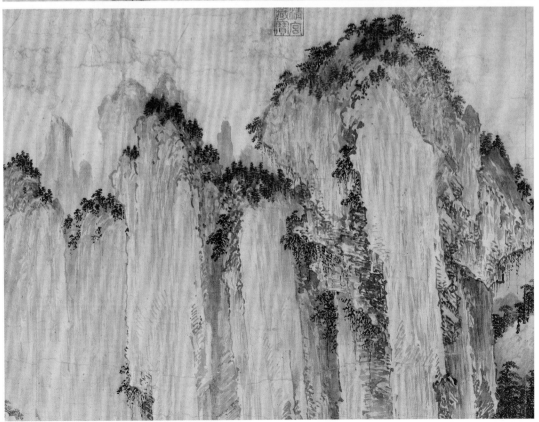

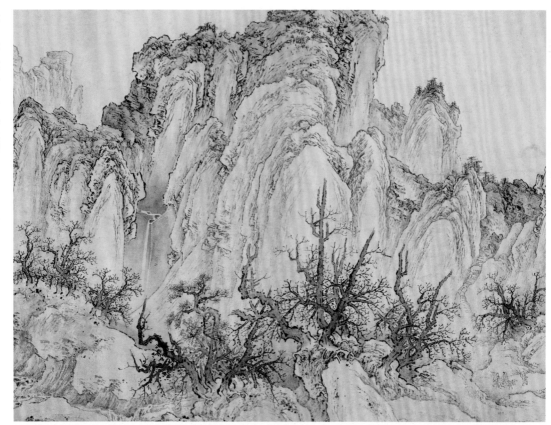

金·太古遗民　江山行旅图　纳尔逊—阿特金斯艺术博物馆藏

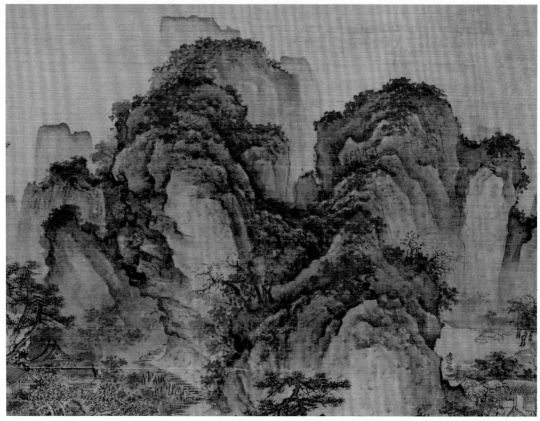

金·佚名　溪山无尽图　克利夫兰艺术博物馆藏

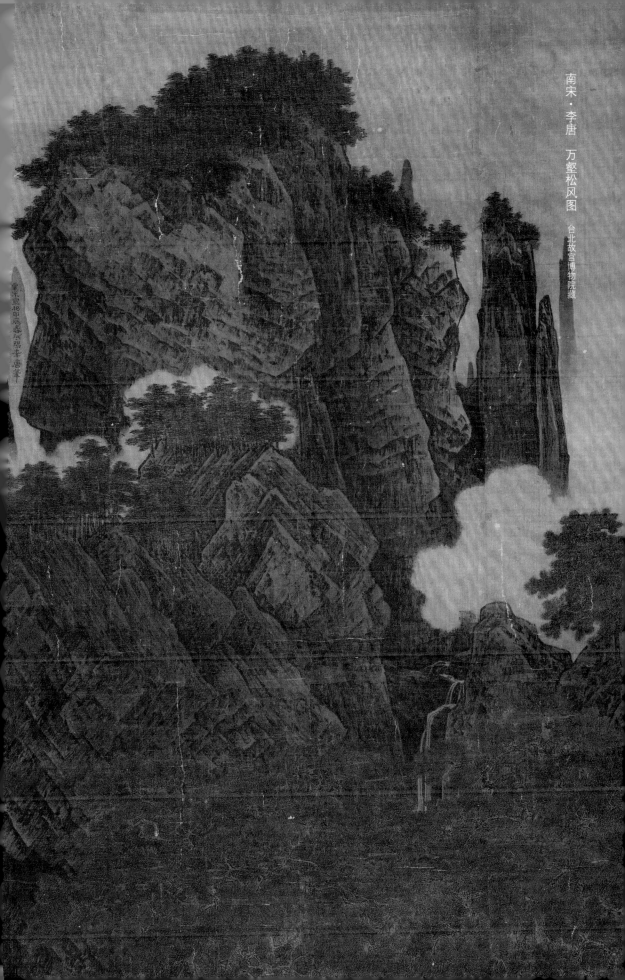

南宋·李唐 万壑松风图 台北故宫博物院藏

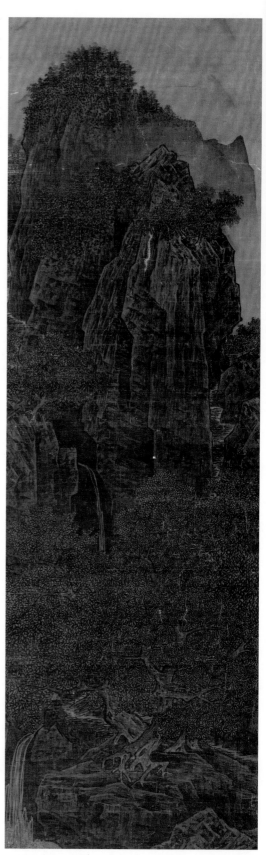

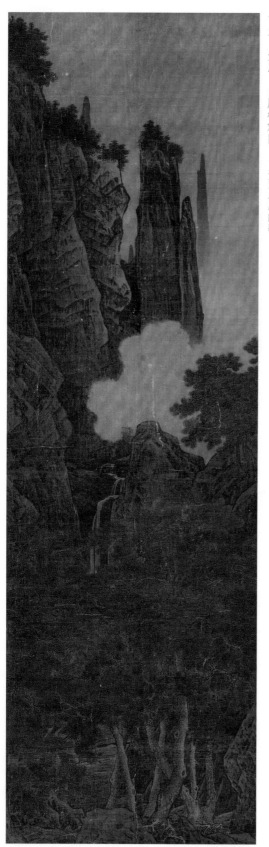

南宋·萧照　山腰楼观图　台北故宫博物院藏

南宋·李唐　万壑松风图　台北故宫博物院藏

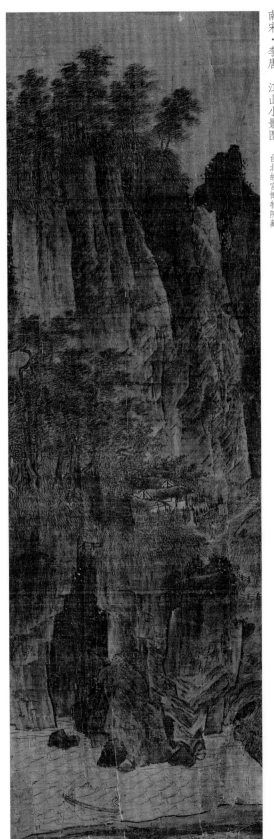

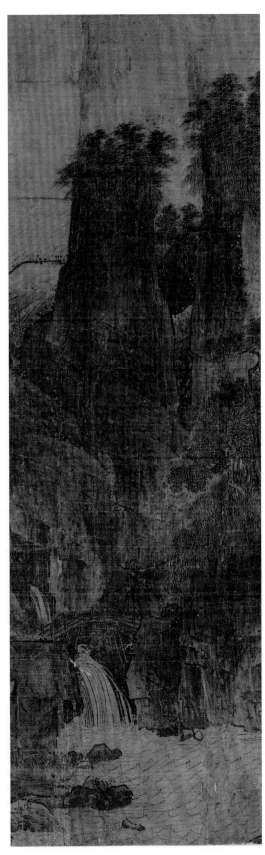

南宋·李唐　江山小景图　台北故宫博物院藏

南宋·李唐　江山小景图　台北故宫博物院藏

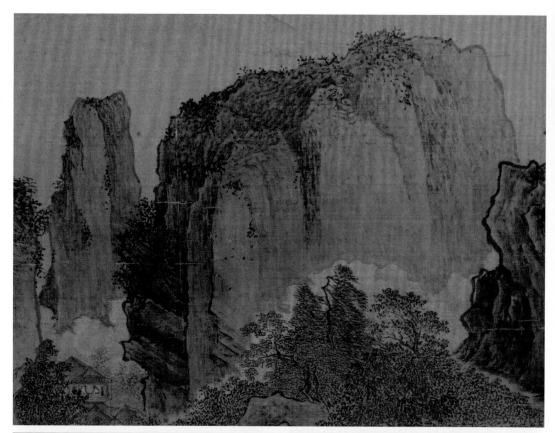

南宋·萧照（传）关山行旅图　台北故宫博物院藏

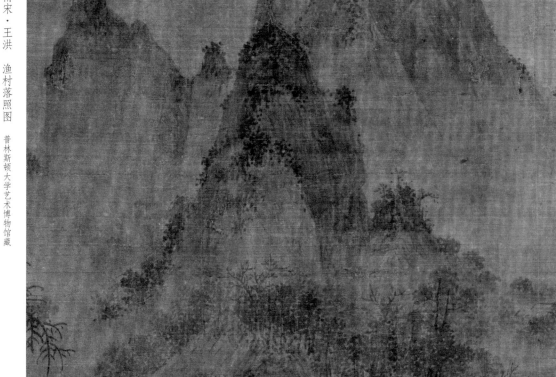

南宋·王洪　渔村落照图　普林斯顿大学艺术博物馆藏

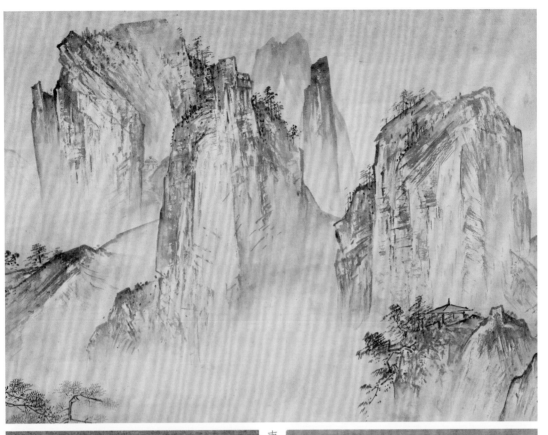

南宋·夏圭 溪山清远图 台北故宫博物院藏

南宋·夏圭（传）晚景图 上海博物馆藏

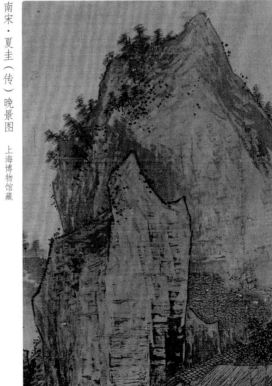

南宋·佚名 山居图 台北故宫博物院藏

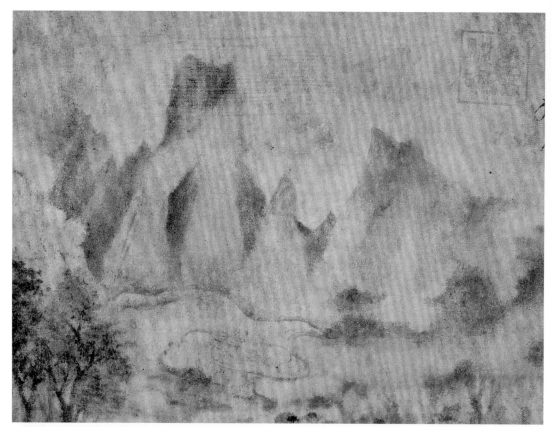

南宋·米友仁　远岫晴云图　大阪市立美术馆藏

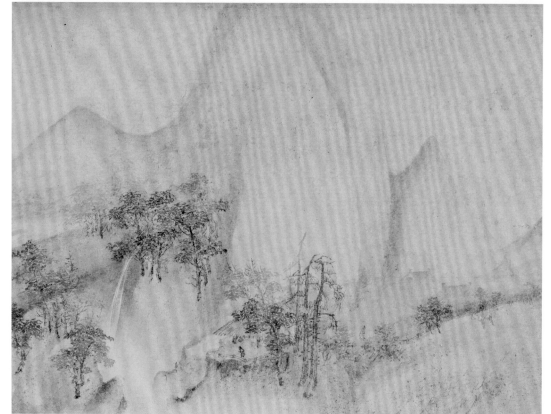

南宋·米友仁、司马槐　山水合卷　私人藏

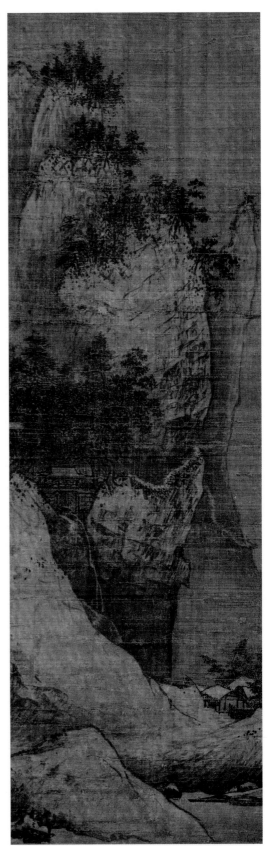

南宋·夏圭　山水图　台北故宫博物院藏

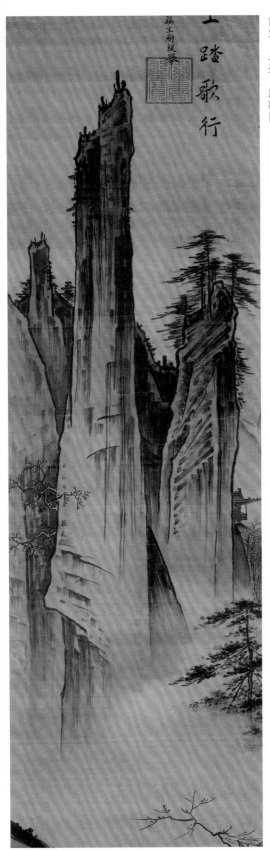

南宋·马远　踏歌图　故宫博物院藏

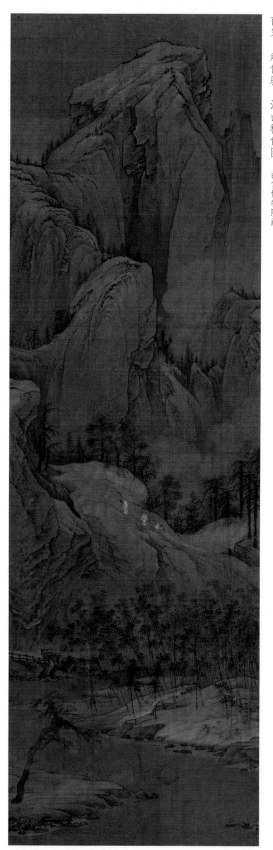

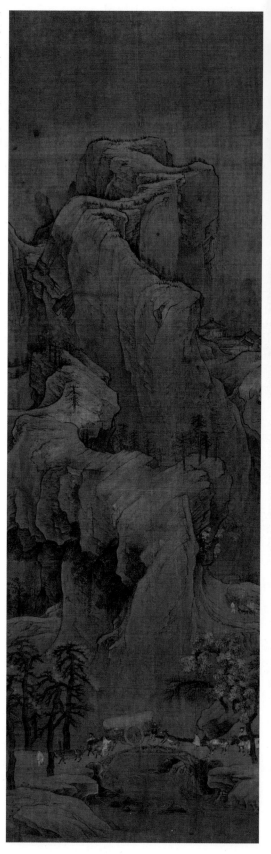

意鹃潓染不

多皴溪景山

容自疊銀磨

詰雪江石壁

壽展相對與

會精神

甲辰新正月

御題

南宋·佚名 溪山暮雪图

台北故宫博物院藏

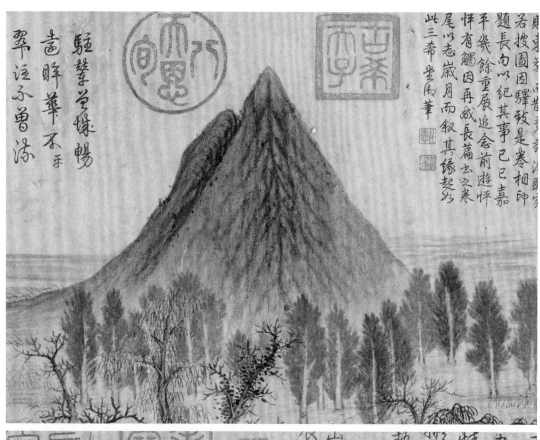

元·赵孟頫 鹊华秋色图 台北故宫博物院藏

元·赵孟頫 鹊华秋色图 台北故宫博物院藏

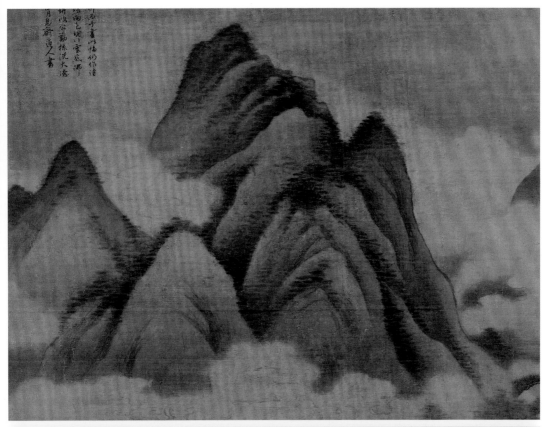

元·高克恭　春山晴雨图　台北故宫博物院藏

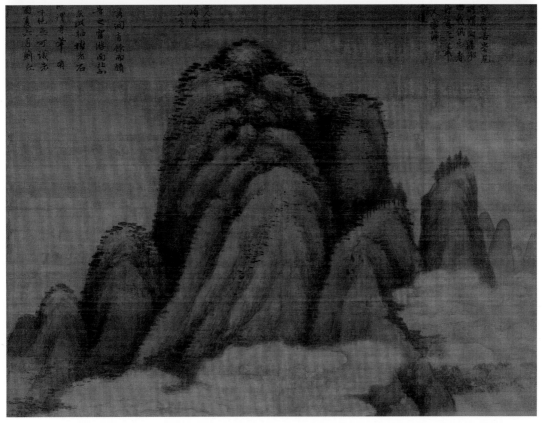

元·高克恭　云横秀岭图　台北故宫博物院藏

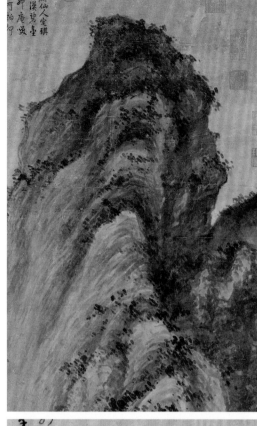

元·方从义　神岳琼林图　台北故宫博物院藏

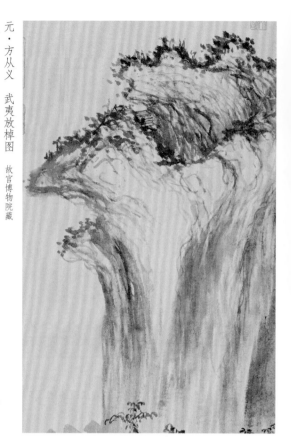

元·方从义　武夷放棹图　故宫博物院藏

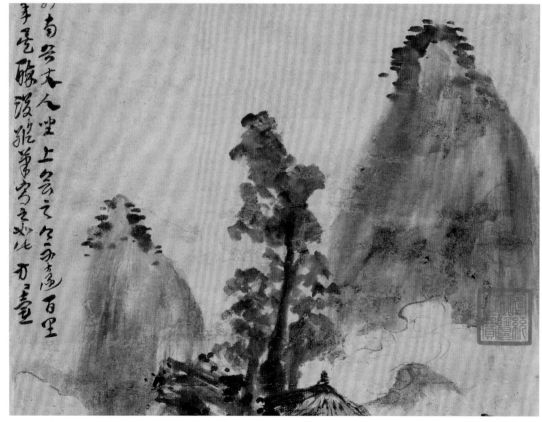

元·方从义　高高亭图　台北故宫博物院藏

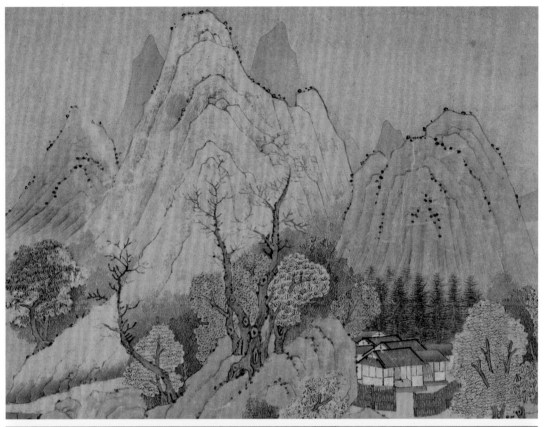

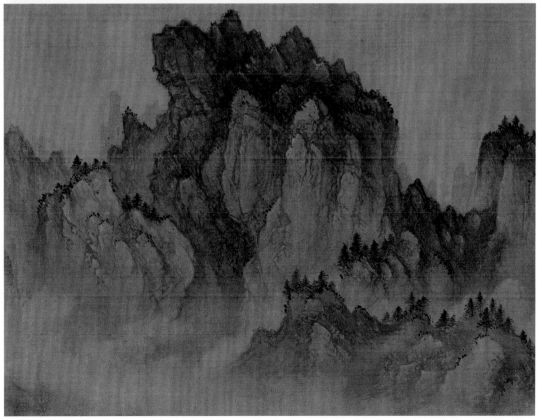

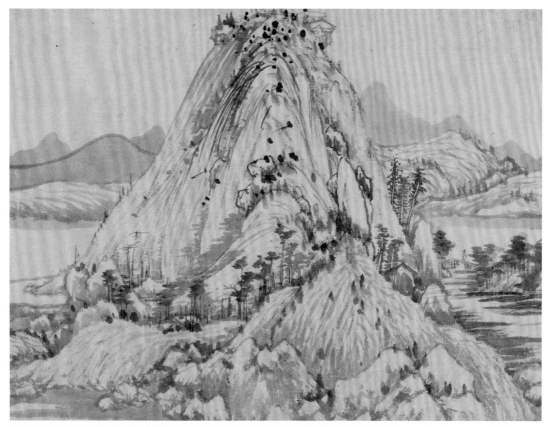

元·黄公望　富春山居图　台北故宫博物院藏

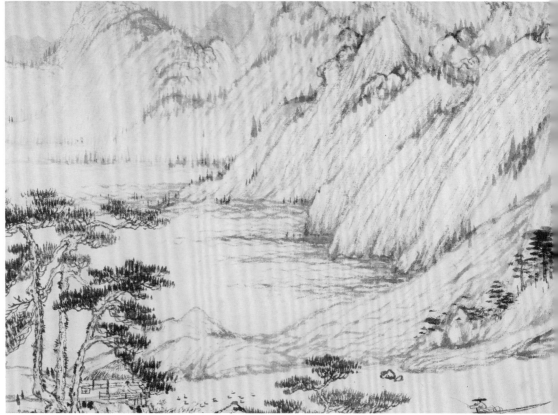

元·黄公望　富春山居图　台北故宫博物院藏

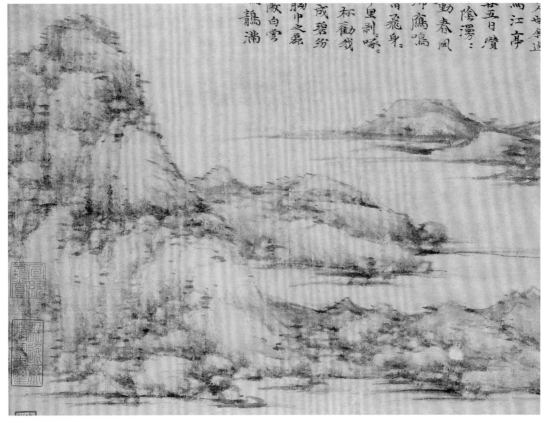

元·倪瓚　江亭山色图　台北故宫博物院藏

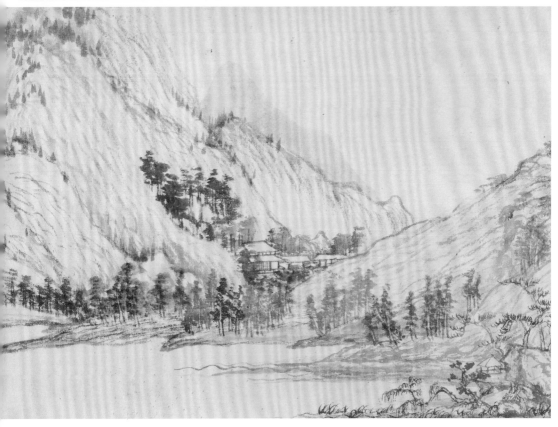

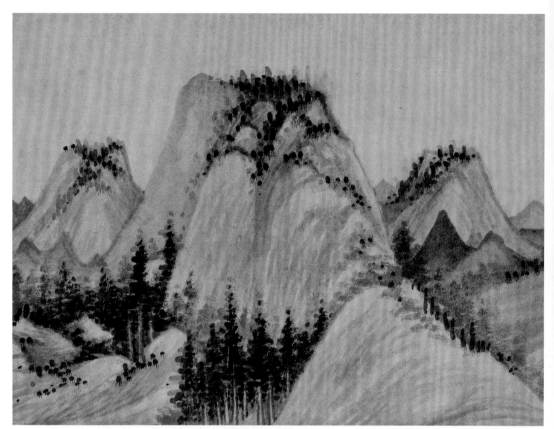

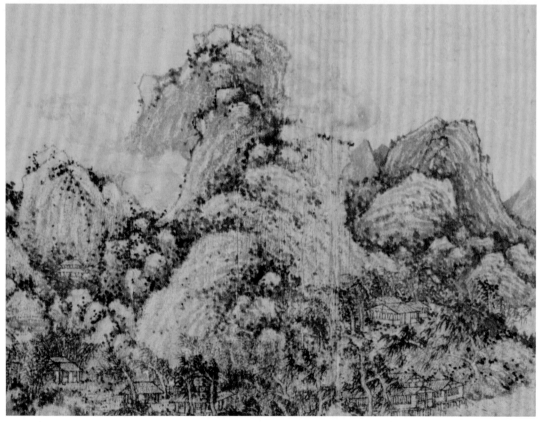

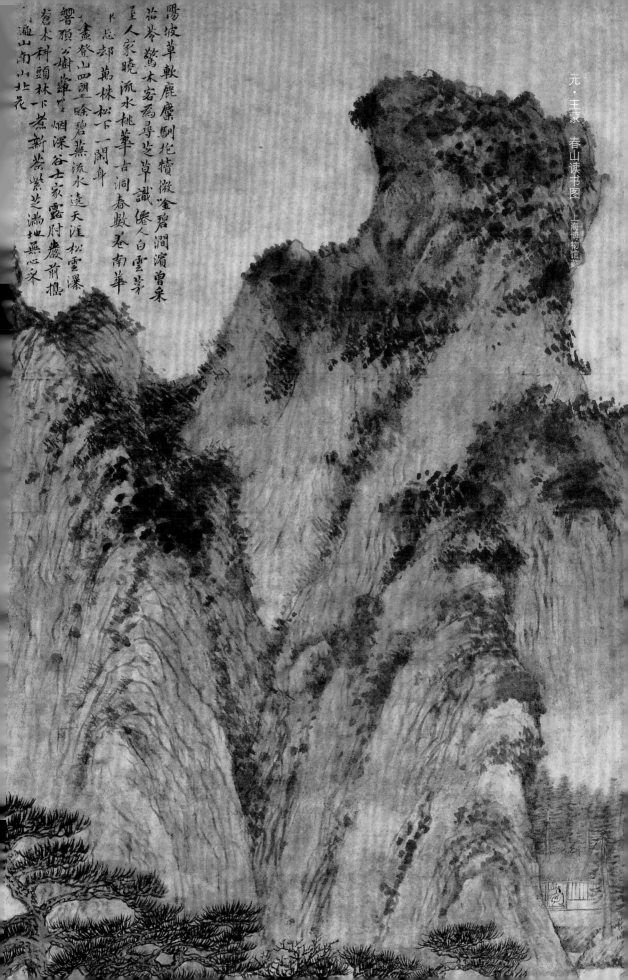

元·王蒙　春山读书图　上海博物馆藏

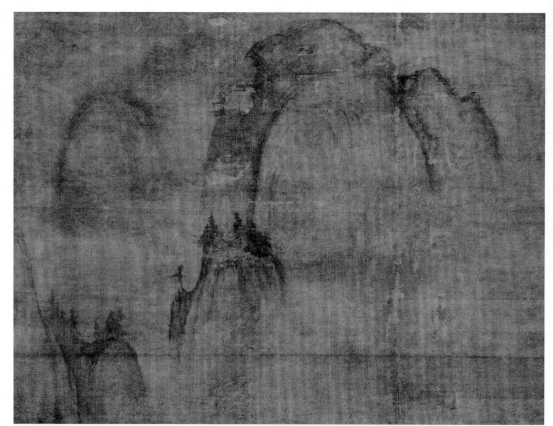

元・佚名　古木遥岑图　广东省博物馆藏

元・佚名　秋山行旅图　故宫博物院藏

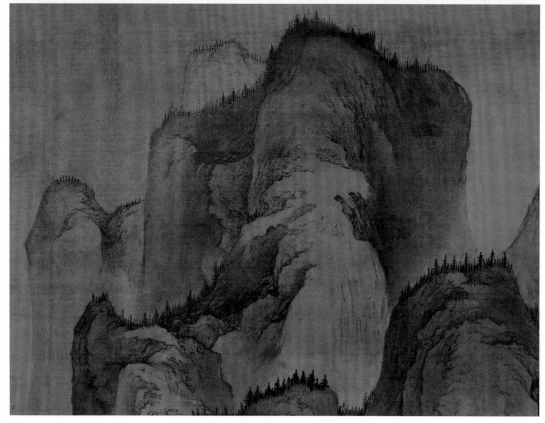

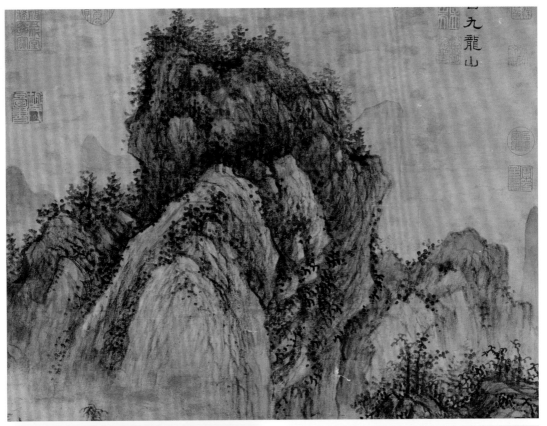

明·王绂 山亭会友图 台北故宫博物院藏

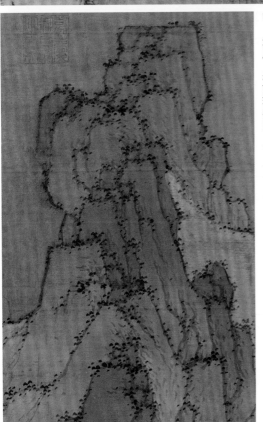

明·沈周 桐荫玩鹤图 故宫博物院藏

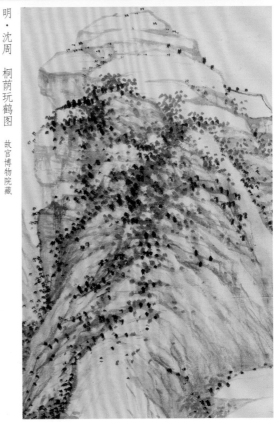

明·沈周 魏园雅集图 辽宁省博物馆藏

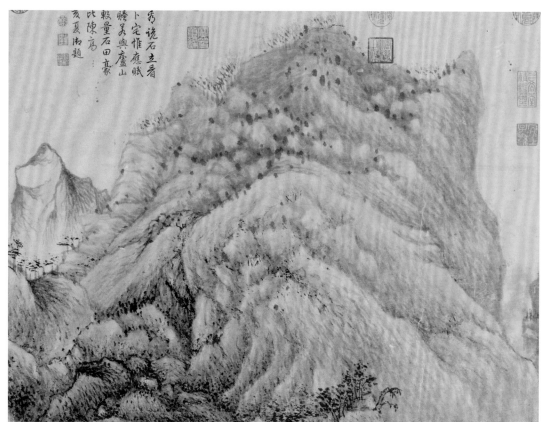

明·沈周 庐山高图 台北故宫博物院藏

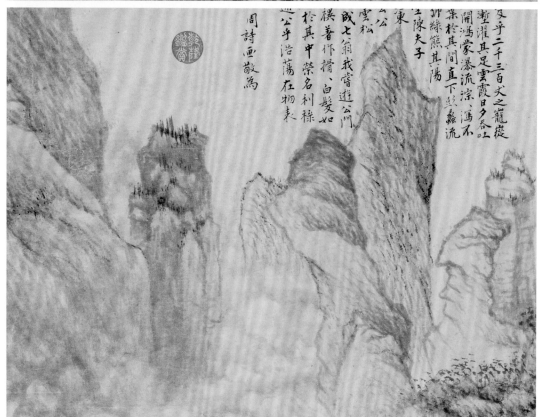

明·沈周 庐山高图 台北故宫博物院藏

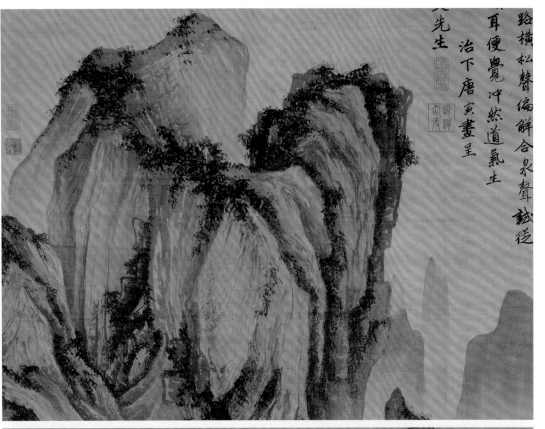

谺横松声偏解合泉声 试从
耳便觉冲然道气生
治下唐寅画呈
□先生

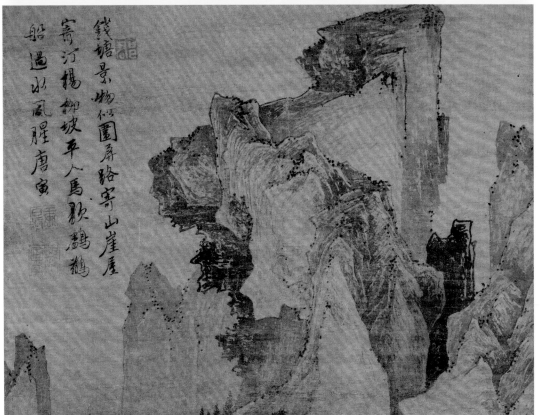

钱塘景物似图屏 路寄山崖屋
寄汀杨柳坡平人马颠鹳鹳
船过水风腥唐寅

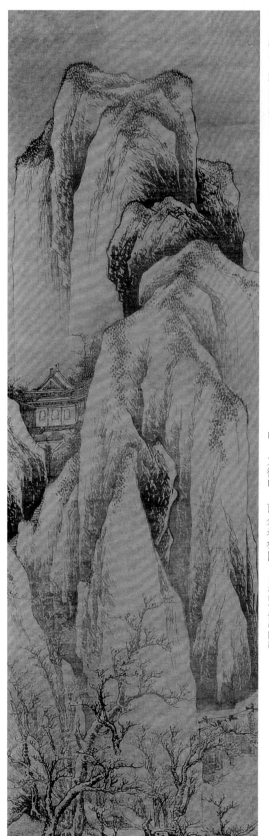

明·唐寅　雪山行旅图　上海博物馆藏

明·唐寅　渡头帘影图　上海博物馆藏

明·文徵明　雨余春树图　台北故宫博物院藏

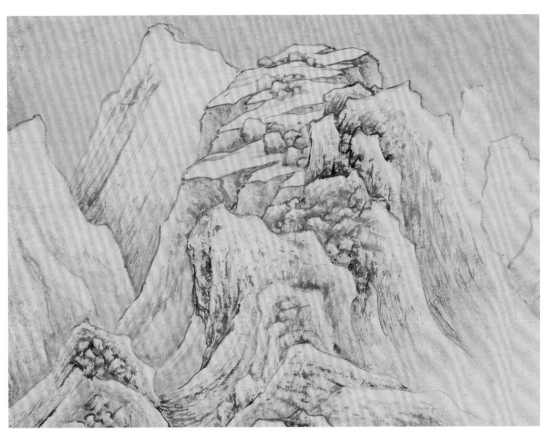

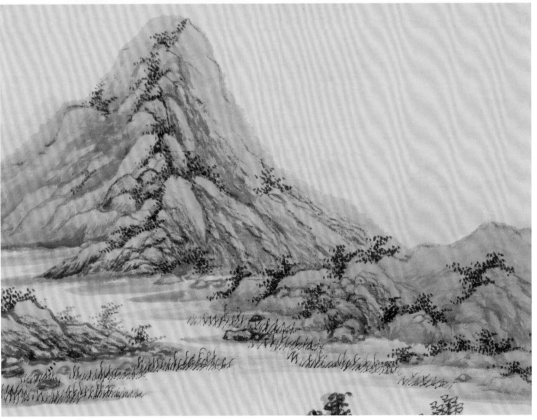

明·姚绶　秋江隐渔图　故宫博物院藏

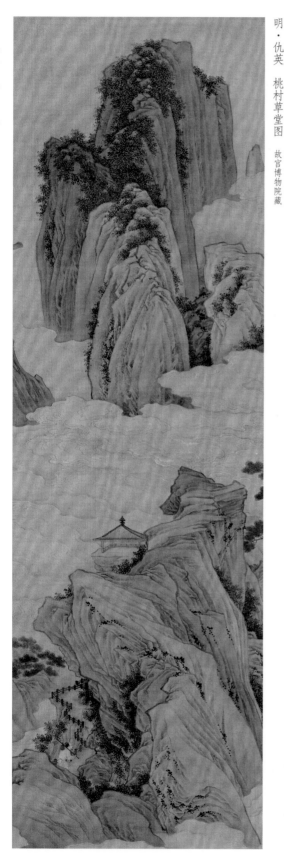

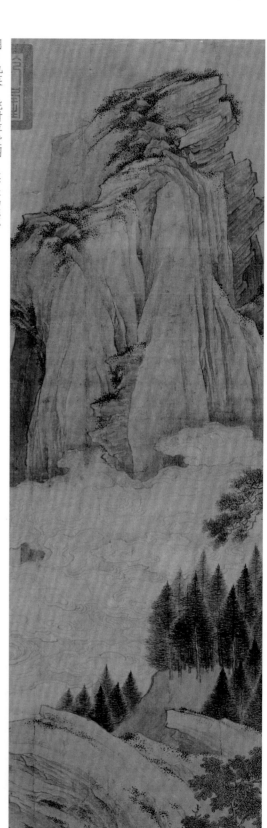

明·仇英　桃源仙境图　天津博物馆藏

明·仇英　桃村草堂图　故宫博物院藏

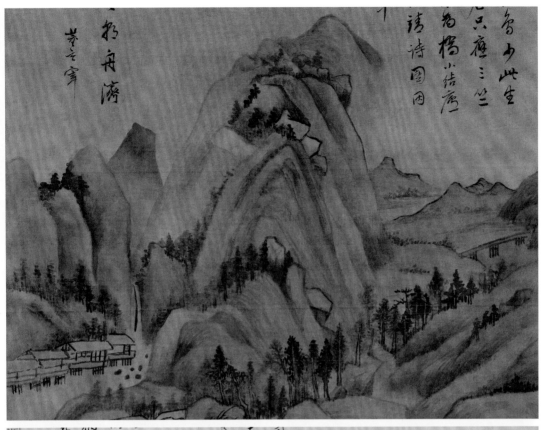

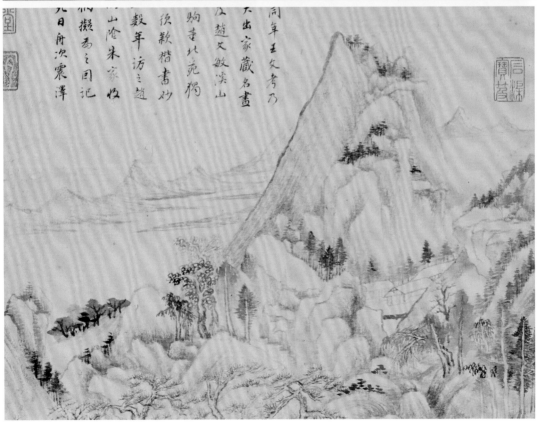

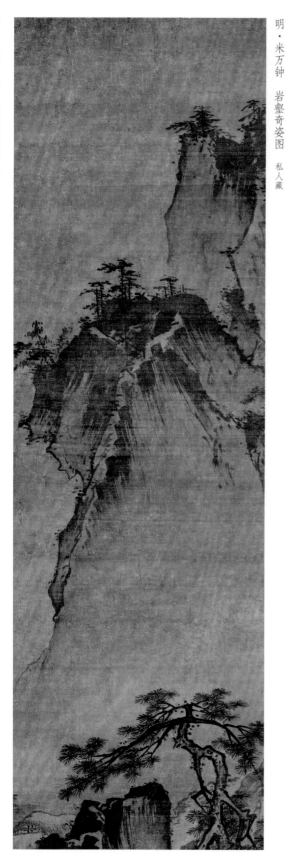

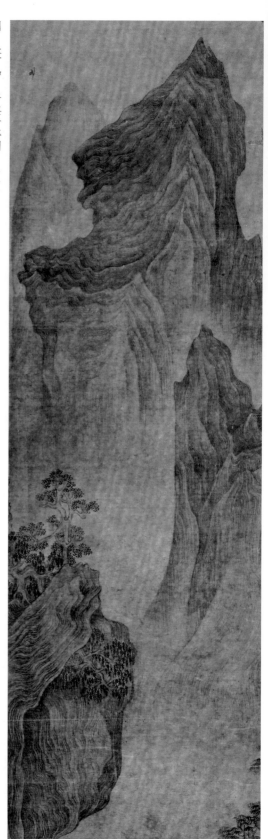

明·杜堇 仿马远携琴探梅图 佛利尔美术馆藏

明·米万钟 岩壑奇姿图 私人藏

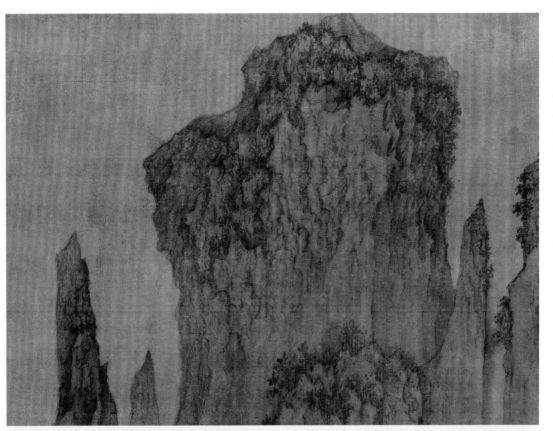

明·吴彬 千岩万壑图 印第安纳波利斯艺术博物馆

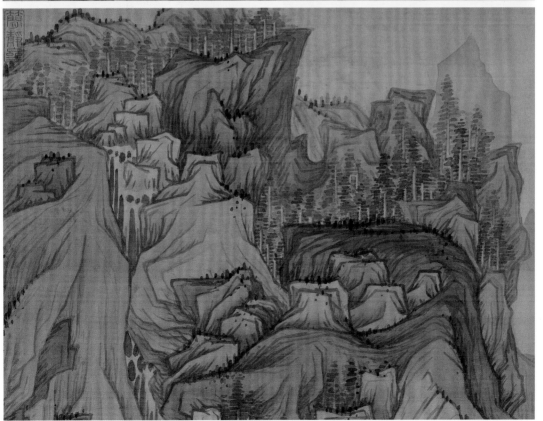

明·陈洪绶 五泄山图 克利夫兰艺术博物馆藏

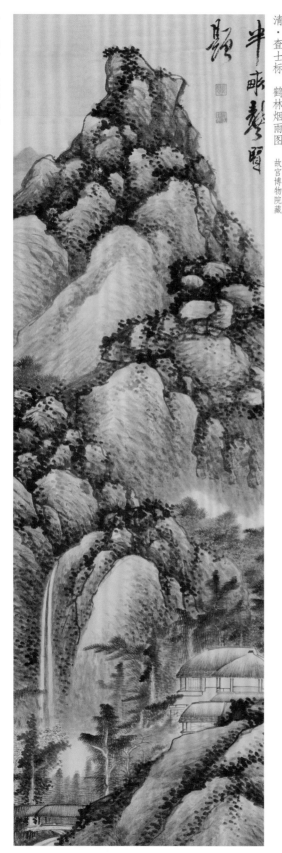

清·查士标　鹤林烟雨图　故宫博物院藏

清·龚贤　挂壁飞泉图　天津博物馆藏

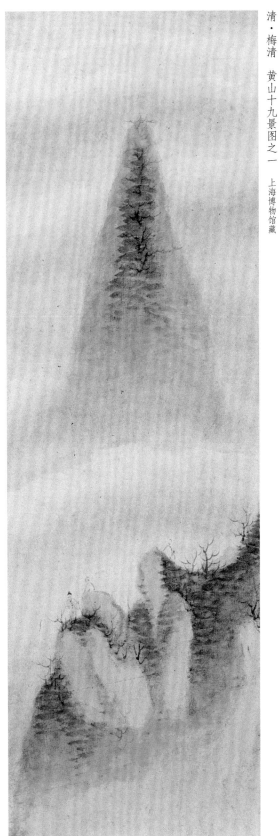

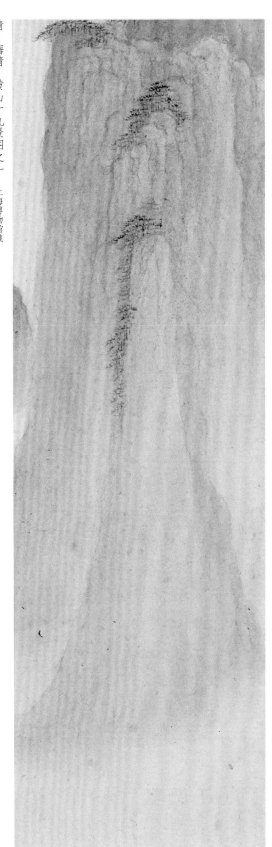

清·梅清　黄山十九景图之一　上海博物馆藏

清·梅清　黄山十九景图之二　上海博物馆藏

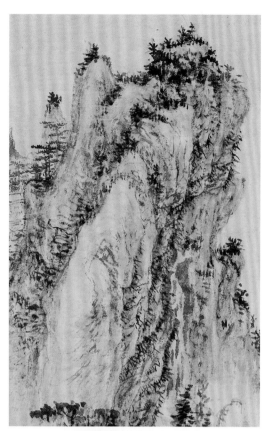

清·髡残 山水图 纳尔逊—阿特金斯艺术博物馆藏

清·石涛 山窗研读图 上海博物馆藏

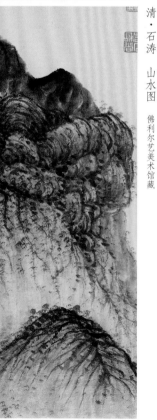

清·石涛 古木垂荫图 辽宁省博物馆藏

清·石涛 山水图 佛利尔艺美术馆藏

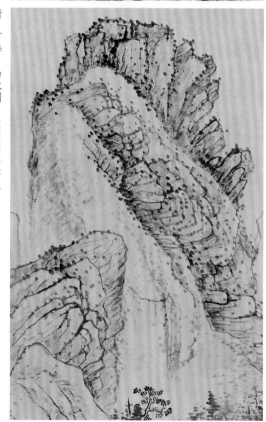

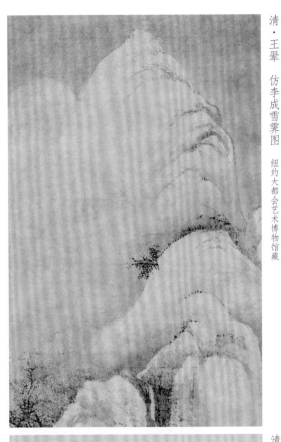

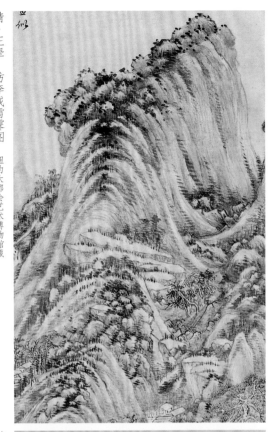

清·王翚 仿李成雪霁图 纽约大都会艺术博物馆藏

清·王时敏 夏山飞瀑图 南京博物院藏

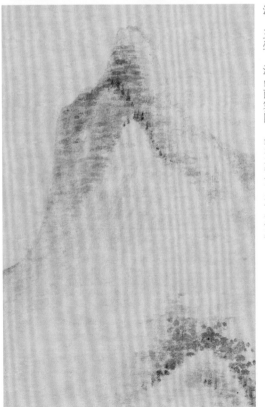

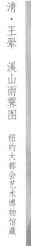

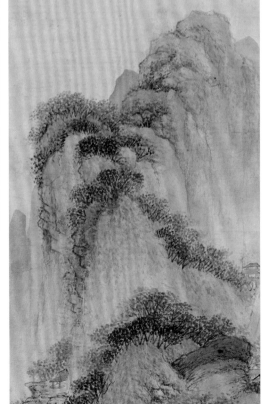

清·王翚 溪山雨霁图 纽约大都会艺术博物馆藏

清·王鉴 关山秋霁图 上海博物馆藏

第二节　远山

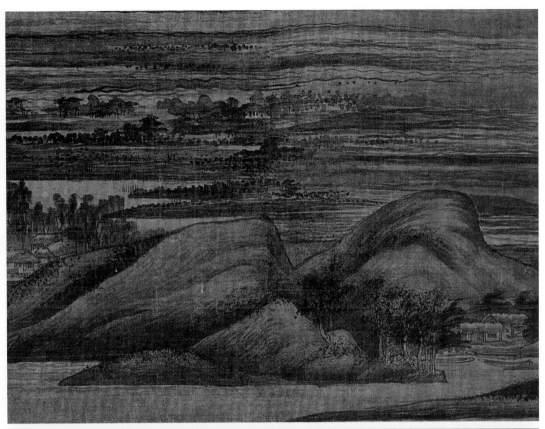

五代·董元（传）寒林重汀图　黑川古文化研究所藏

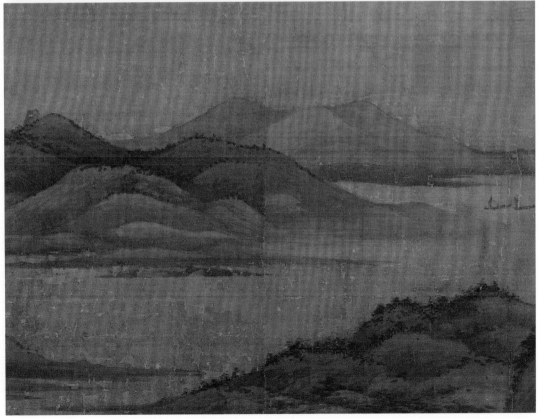

五代·董元（传）龙宿郊民图　台北故宫博物院藏

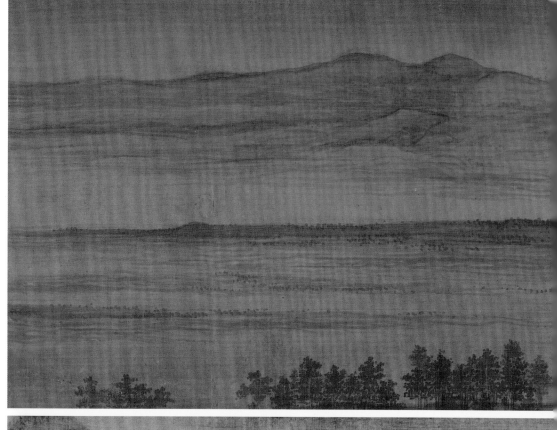

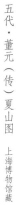

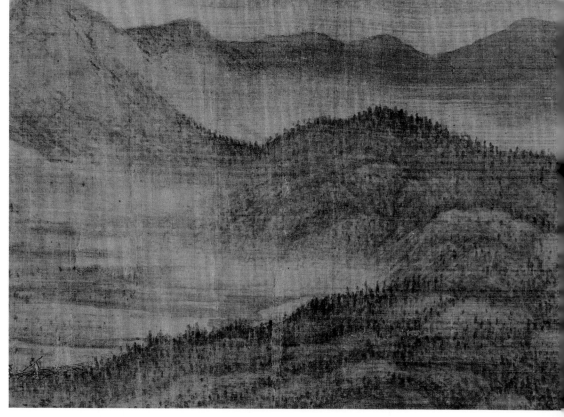

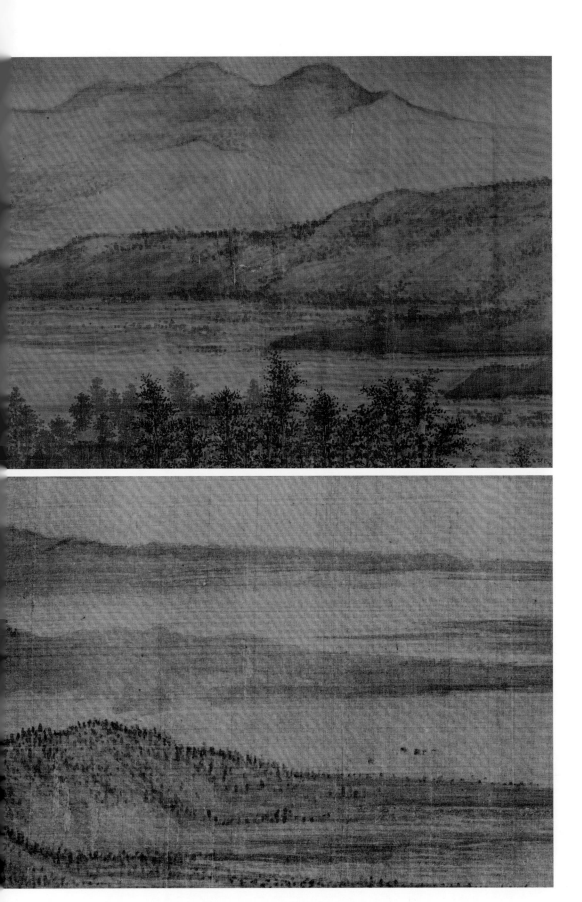

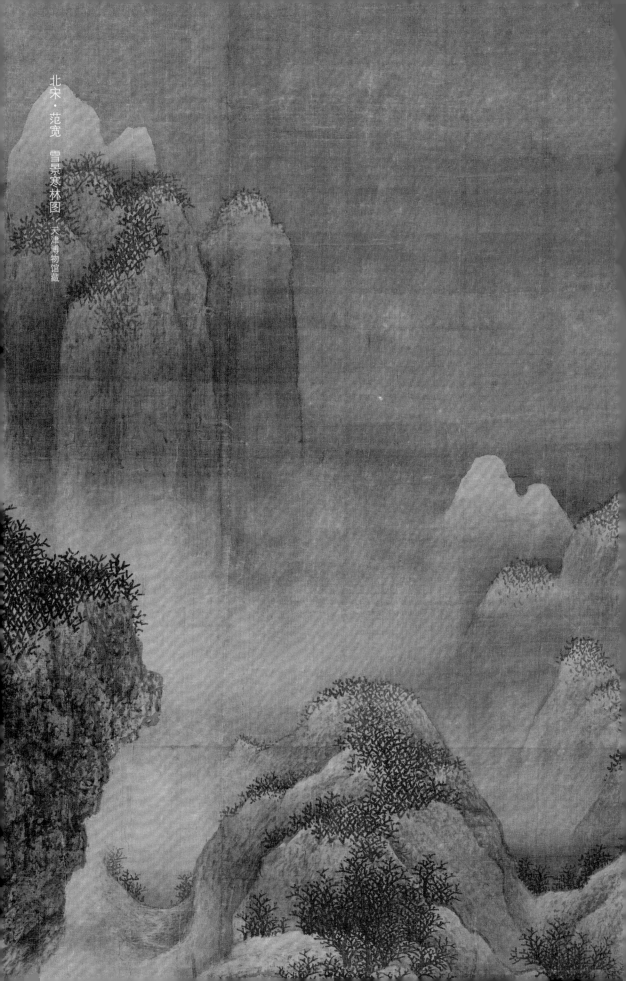

北宋·范宽　雪景寒林图　天津博物馆藏

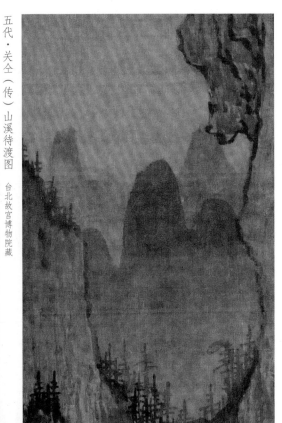

北宋 · 李成（传） 晴峦萧寺图 纳尔逊—阿特金斯艺术博物馆藏

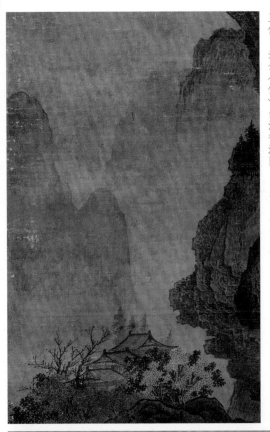

五代 · 关仝（传） 山溪待渡图 台北故宫博物院藏

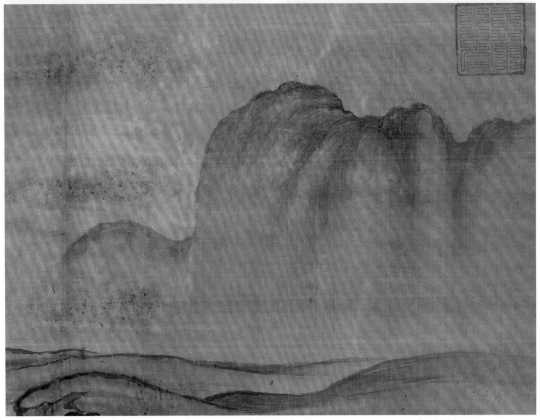

北宋 · 郭熙 窠石平远图 故宫博物院藏

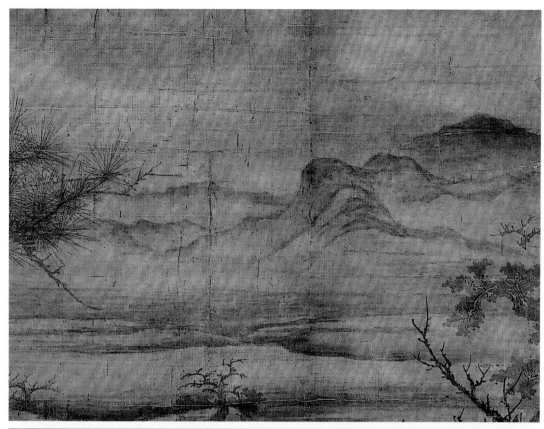

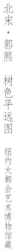

北宋·李成（传）乔松平远图　澄怀堂文库藏

北宋·郭熙　树色平远图　纽约大都会艺术博物馆藏

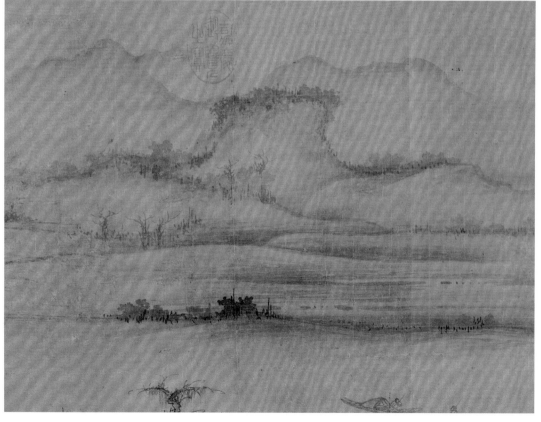

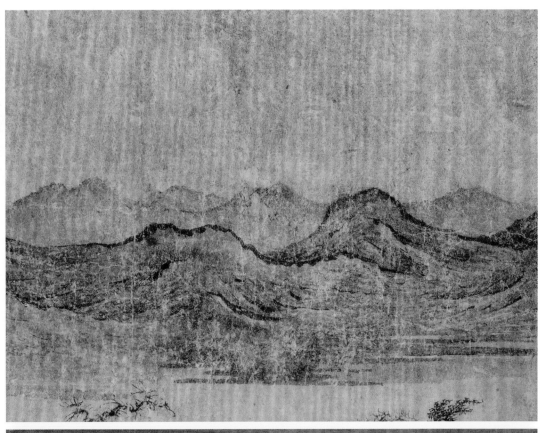

北宋·燕文贵　江山楼观图　大阪市立美术馆藏

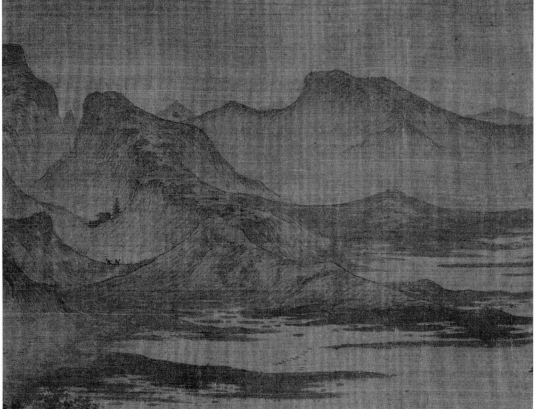

北宋·屈鼎　夏山图　纽约大都会艺术博物馆藏

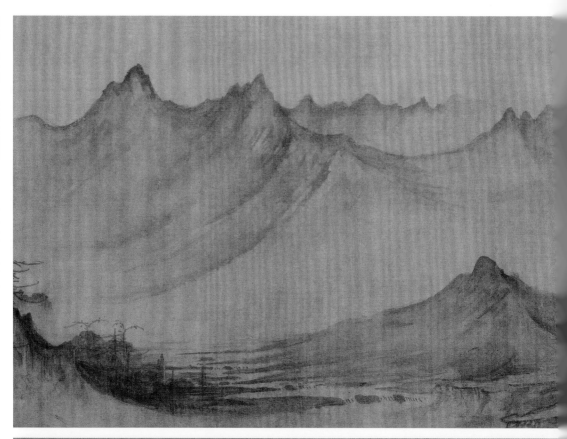

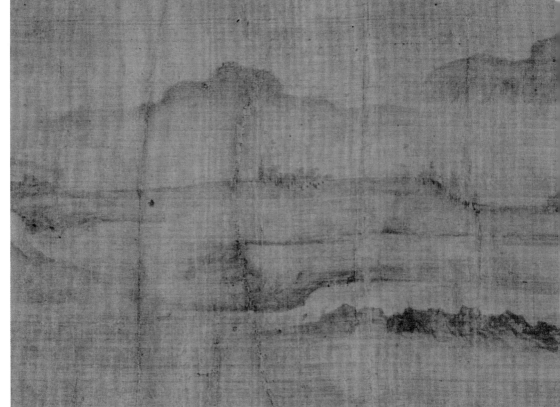

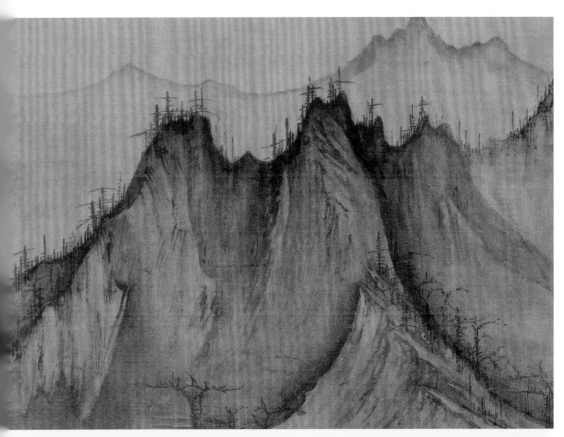

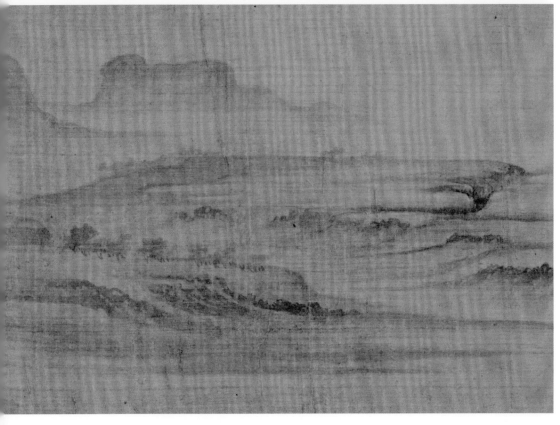

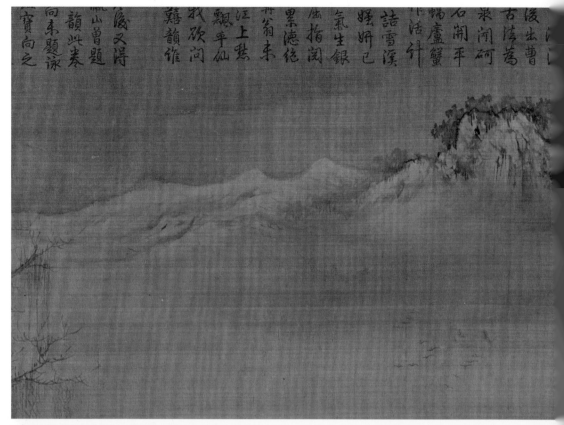

北宋·王诜　渔村小雪图　故宫博物院藏

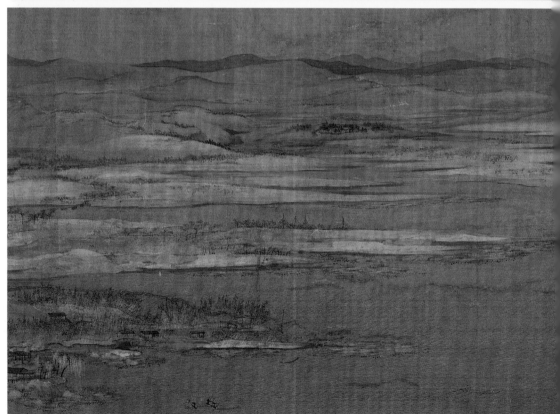

北宋·王希孟　千里江山图　故宫博物院藏

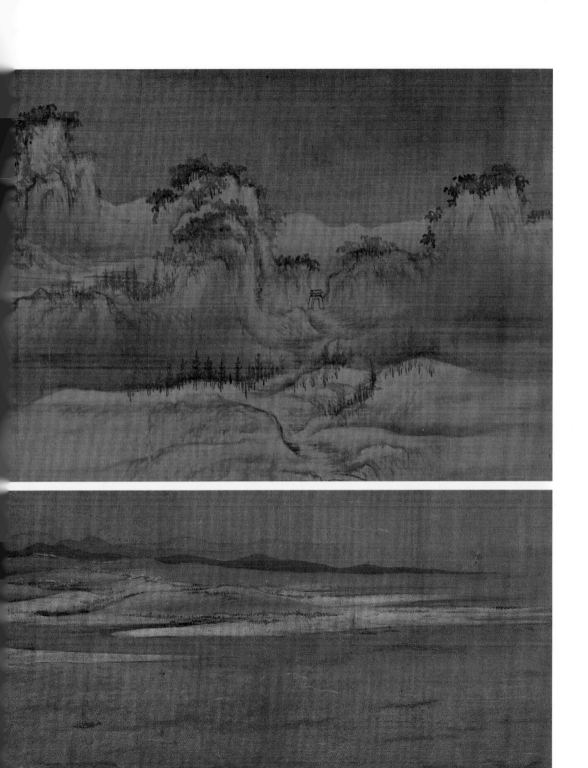

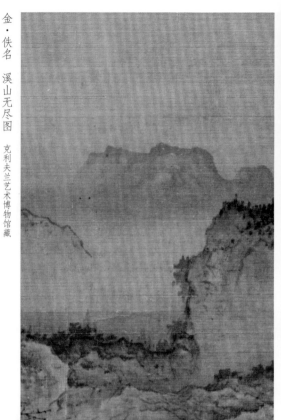

金·佚名 溪山无尽图 克利夫兰艺术博物馆藏

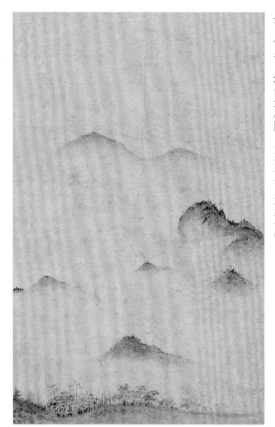

北宋·赵佶 溪山秋色图 台北故宫博物院藏

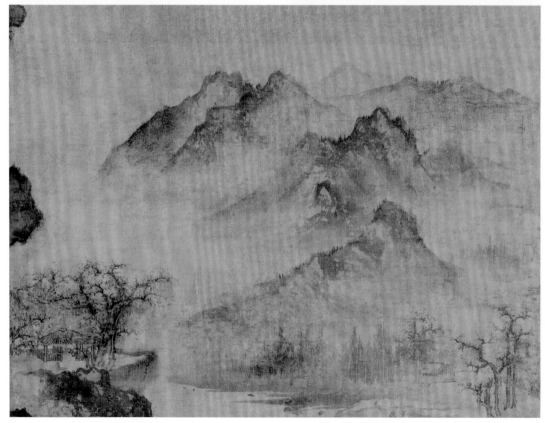

金·李山 松杉行旅图 佛利尔美术馆藏

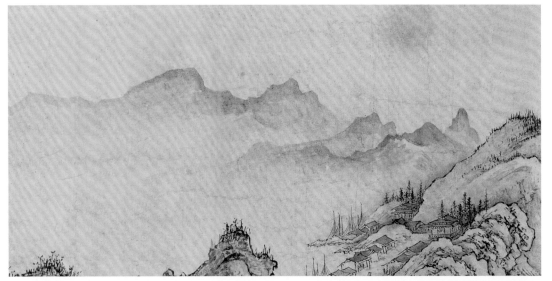

金·太古遗民　江山行旅图　纳尔逊—阿特金斯艺术博物馆藏

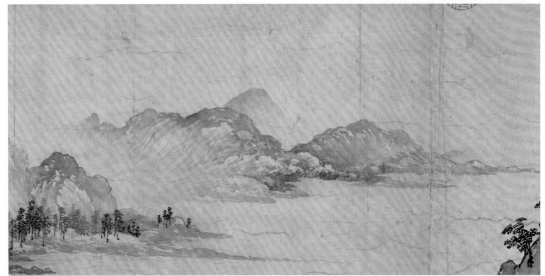

金·武元直　赤壁图　台北故宫博物院藏

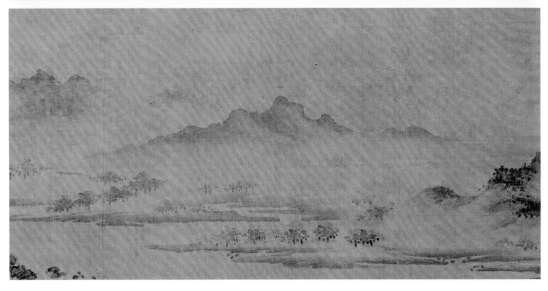

南宋·江参　林峦积翠图　纳尔逊—阿特金斯艺术博物馆藏

南宋・米友仁　潇湘奇观图　故宫博物院藏

南宋・米友仁　潇湘奇观图　故宫博物院藏

南宋・米友仁、司马槐　山水合卷　私人藏

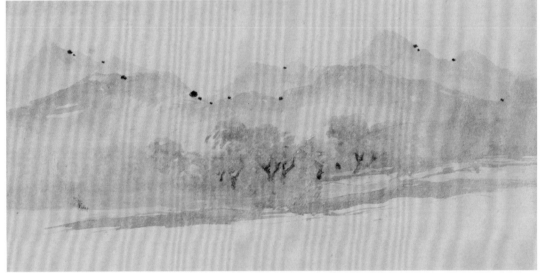

南宋·牧溪 洞庭秋月图 德川美术馆藏

南宋·牧溪 远浦归帆图 京都国立博物馆藏

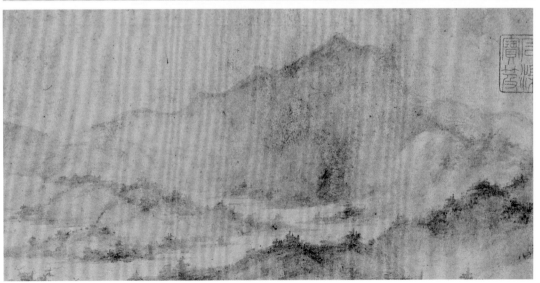

南宋·佚名 潇湘卧游图 东京国立博物馆藏

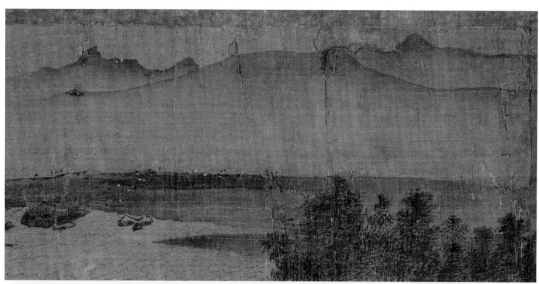

南宋 · 李唐　江山小景图　台北故宫博物院藏

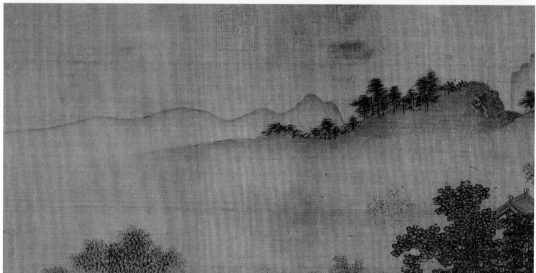

南宋 · 刘松年　四景山水图　故宫博物院藏

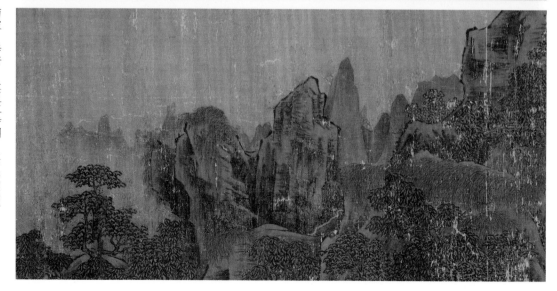

南宋 · 李唐　长夏江寺图　故宫博物院藏

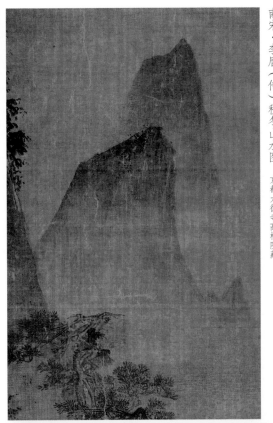

南宋·李唐（传）秋冬山水图　京都大德寺高桐院藏

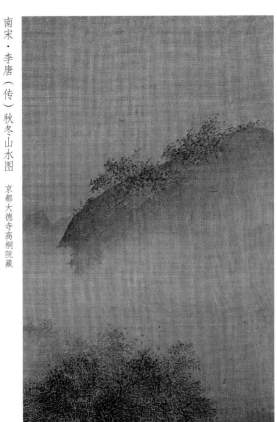

南宋·李唐（传）江山秋色图　波士顿艺术博物馆藏

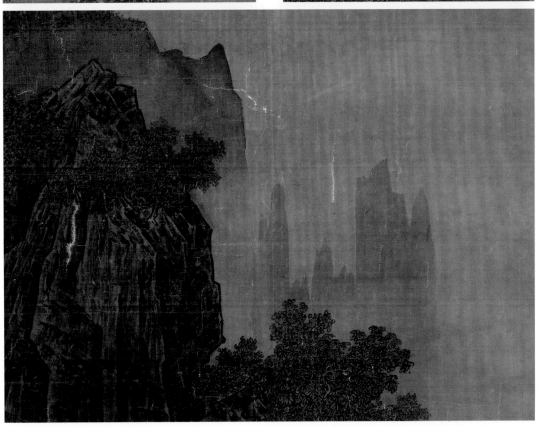

南宋·萧照　山腰楼观图　台北故宫博物院藏

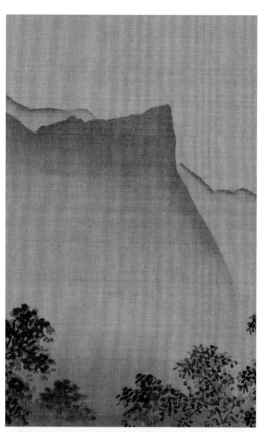

南宋·马麟 深堂琴趣图 故宫博物院藏

南宋·马远 山水册之一 私人藏

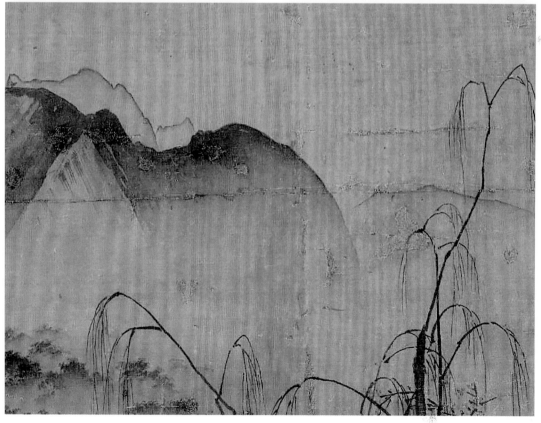

南宋·马远（传）柳岸远山图 波士顿艺术博物馆藏

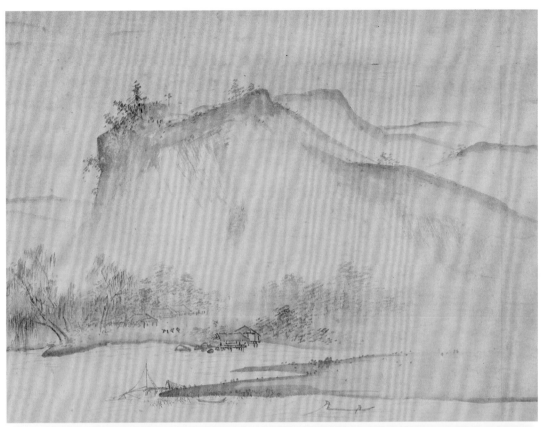

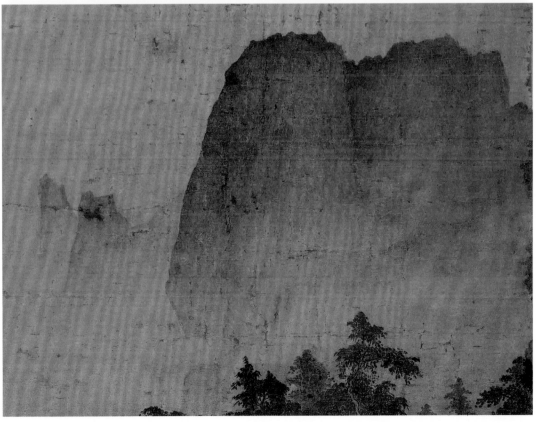

南宋·夏圭　雨余烟树图　波士顿艺术博物馆藏

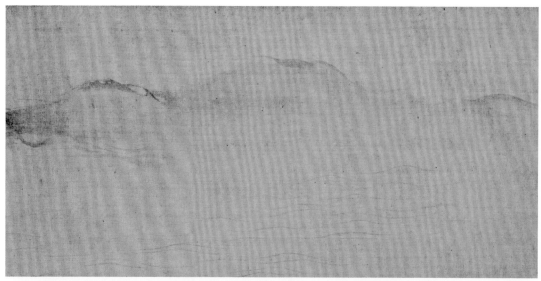

南宋·马和之　后赤壁赋图　故宫博物院藏

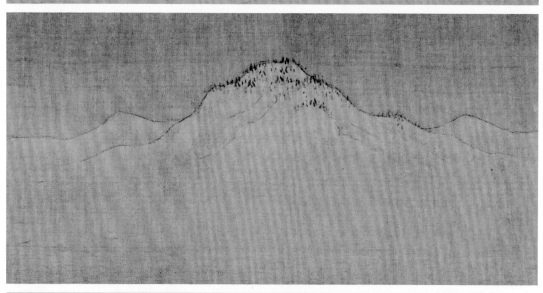

南宋·佚名　长桥卧波图　故宫博物院藏

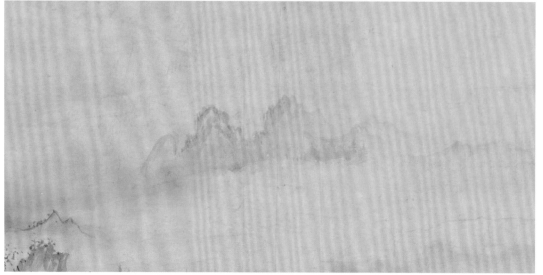

南宋·赵芾　江山万里图　故宫博物院藏

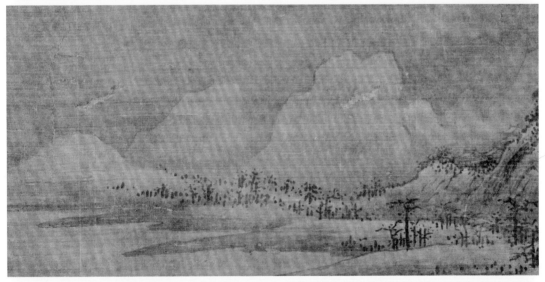

南宋·王洪　山市晴岚图　普林斯顿大学艺术博物馆藏

南宋·王洪　江天暮雪图　普林斯顿大学艺术博物馆藏

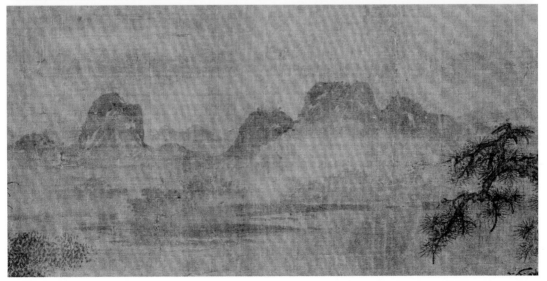

南宋·王洪　烟寺晚钟图　普林斯顿大学艺术博物馆藏

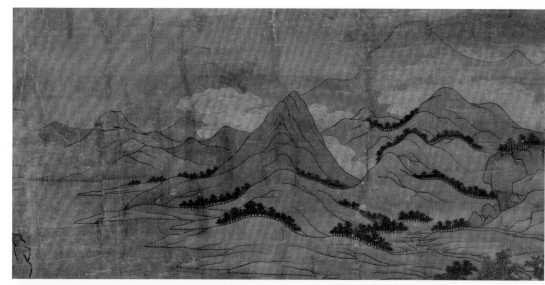

南宋·佚名　松岩仙馆图　台北故宫博物院藏

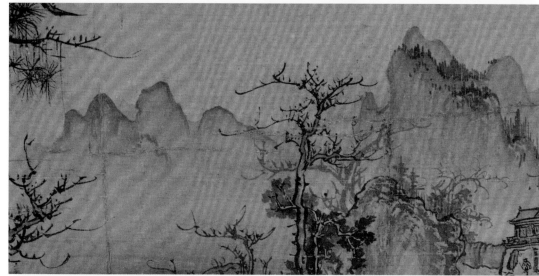

南宋·佚名　寒山行旅图　台北故宫博物院藏

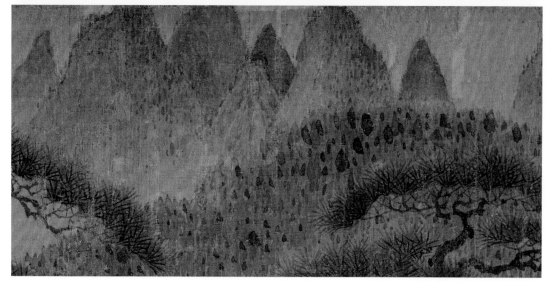

南宋·赵伯骕　万松金阙图　故宫博物院藏

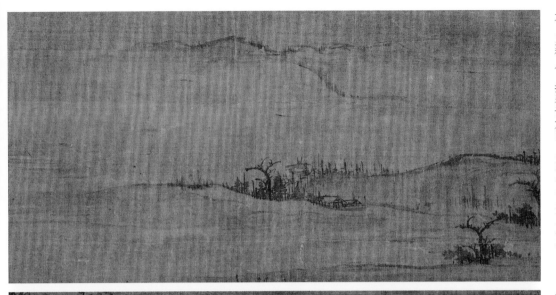

元·罗稚川 携琴访友图 克利夫兰艺术博物馆藏

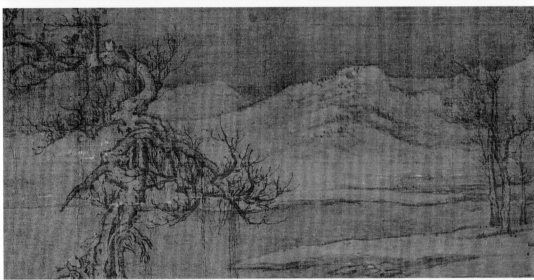

元·罗稚川 雪汀游禽图 东京国立博物馆藏

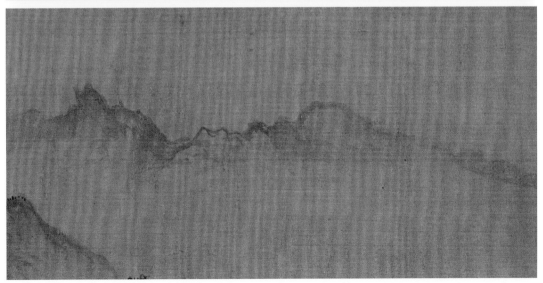

元·商琦 春山图 故宫博物院藏

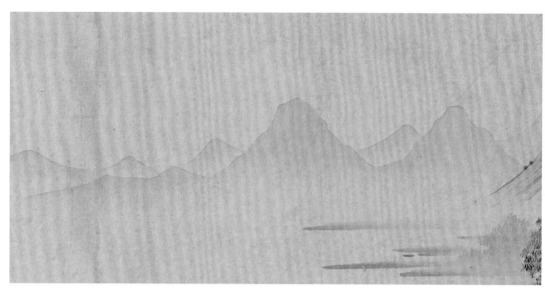

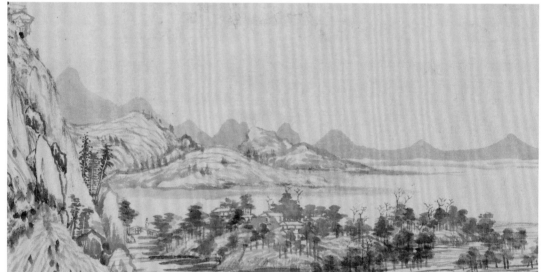

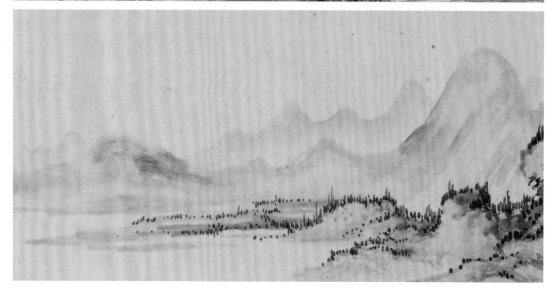

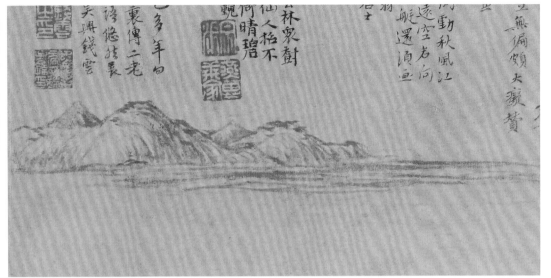

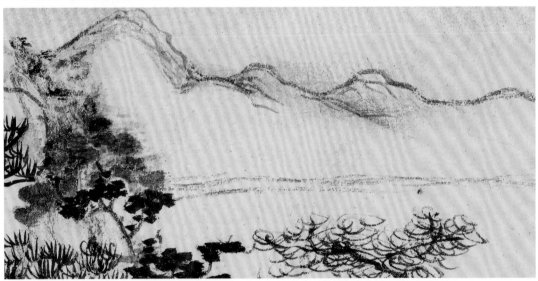

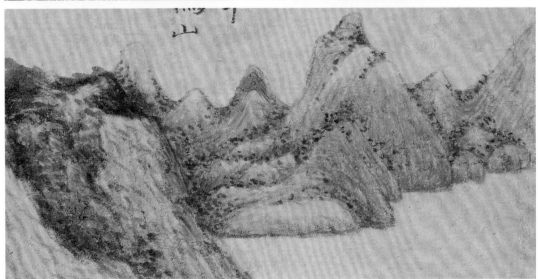

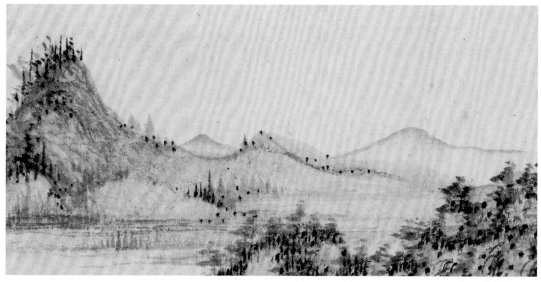

明·杜琼 山水图 上海博物馆藏

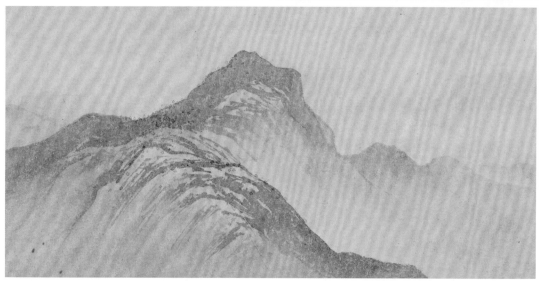

明·唐寅 梦仙草堂图 佛利尔美术馆藏

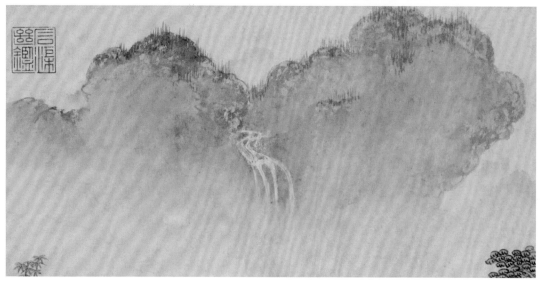

明·唐寅 事茗图 故宫博物院藏

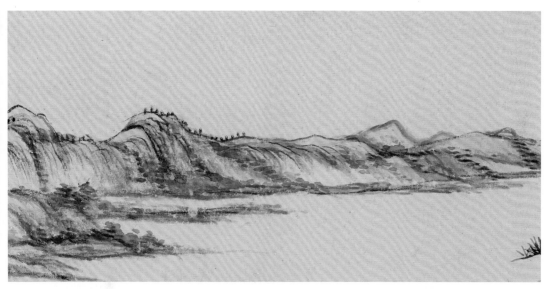

清·王原祁　春山松云图　旧金山亚洲艺术博物馆藏

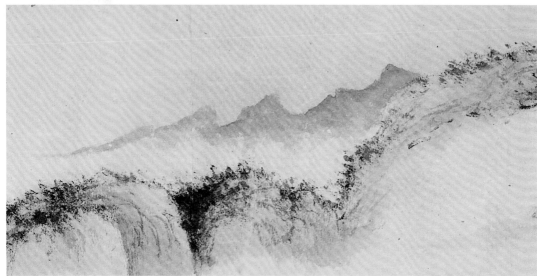

清·髡残　山水图　台北故宫博物院藏

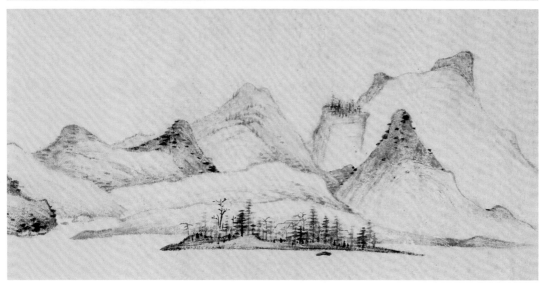

清·弘仁　晓江风便图　安徽博物院藏

第三节 崖谷

东柯好崖谷，不与众峰群。

唐·杜甫

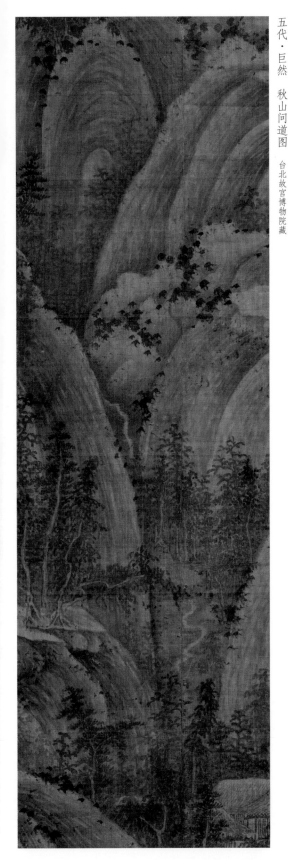

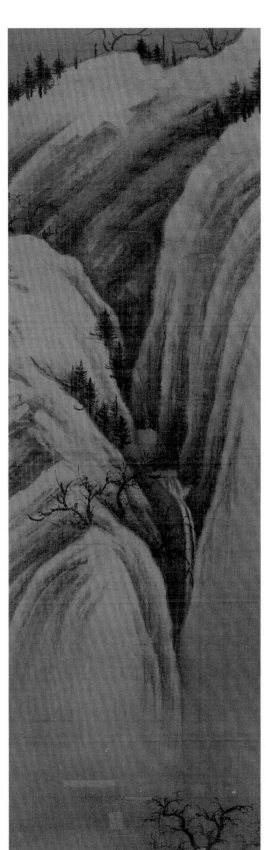

五代·巨然　秋山问道图　台北故宫博物院藏

五代·巨然（传）雪图　台北故宫博物院藏

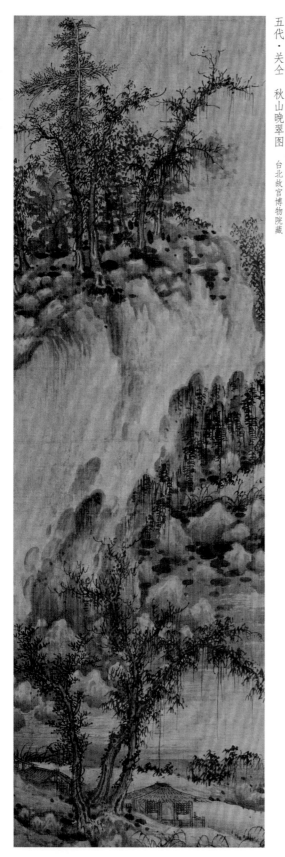

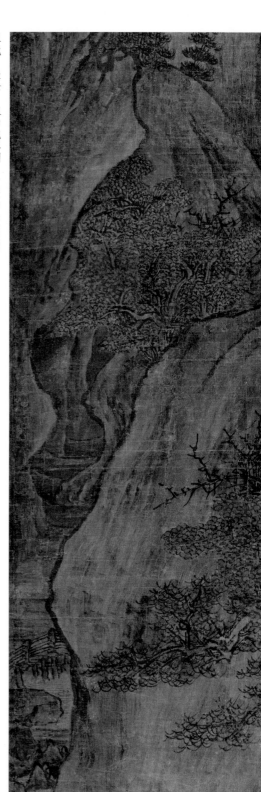

五代·巨然 溪山兰若图 克利夫兰艺术博物馆藏

五代·关仝 秋山晚翠图 台北故宫博物院藏

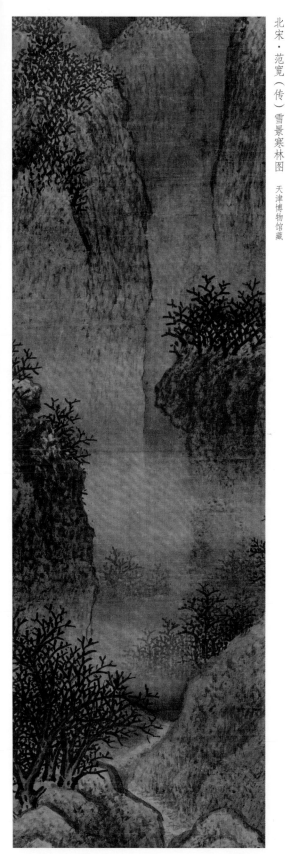

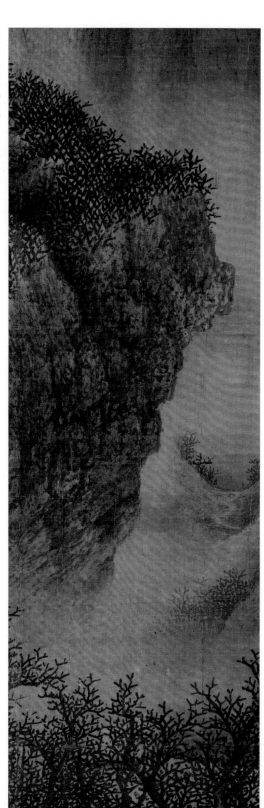

北宋·范宽（传）雪景寒林图　天津博物馆藏

北宋·范宽（传）雪景寒林图　天津博物馆藏

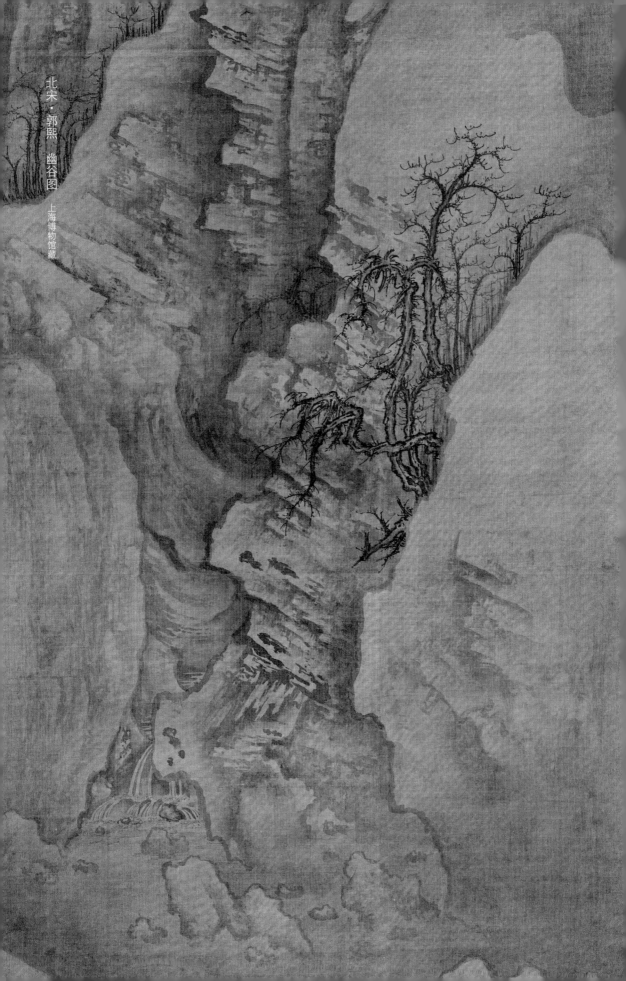

北宋·郭熙 幽谷图

上海博物馆藏

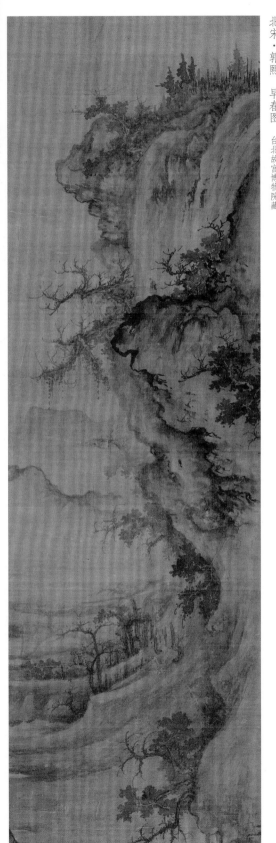

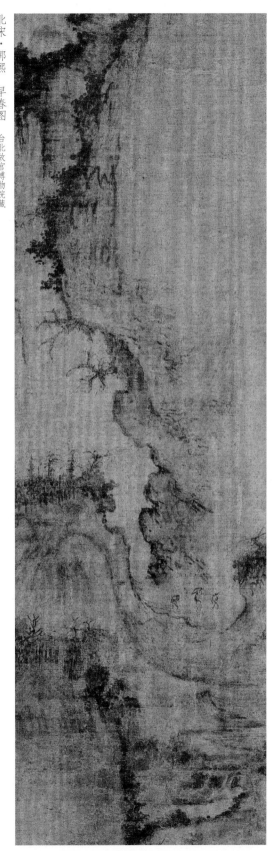

北宋·郭熙 早春图 台北故宫博物院藏

北宋·郭熙（传）山村图 南京大学藏

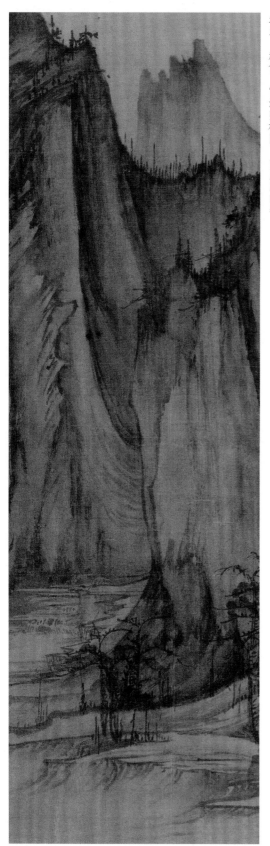

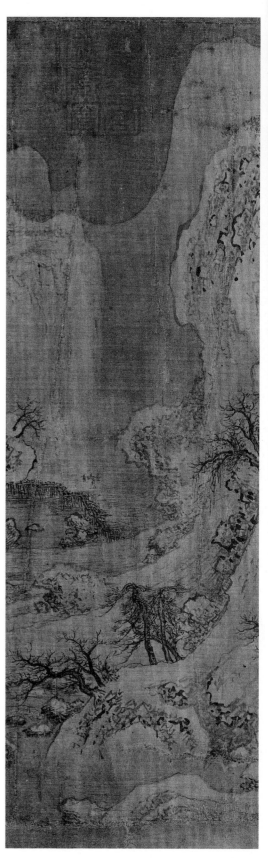

北宋·许道宁　秋江渔艇图　纳尔逊—阿特金斯艺术博物馆藏

北宋·赵佶　雪江归棹图　故宫博物院藏

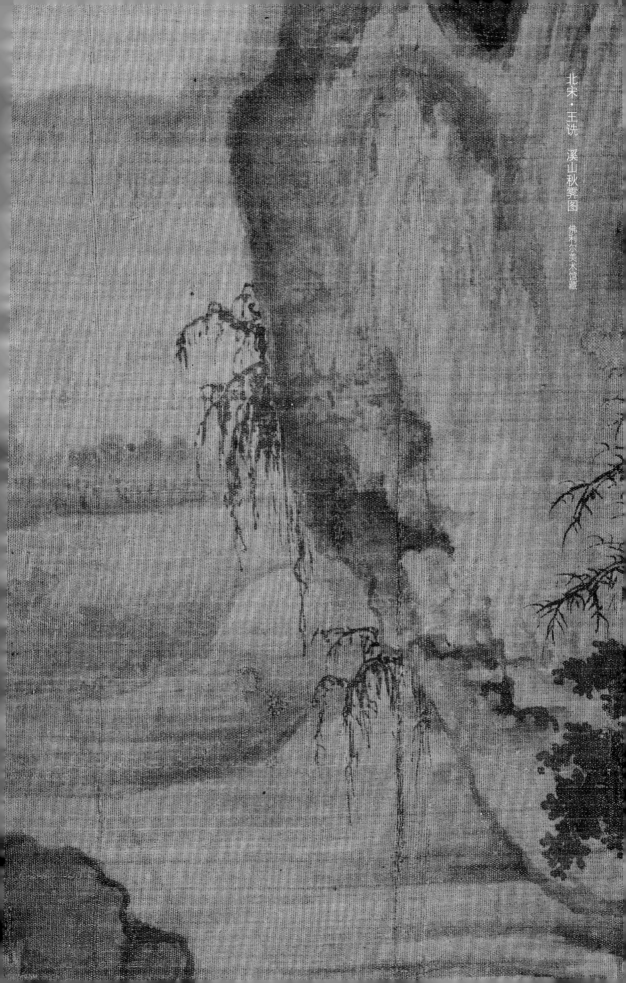

北宋·王诜 溪山秋霁图 佛利尔美术馆藏

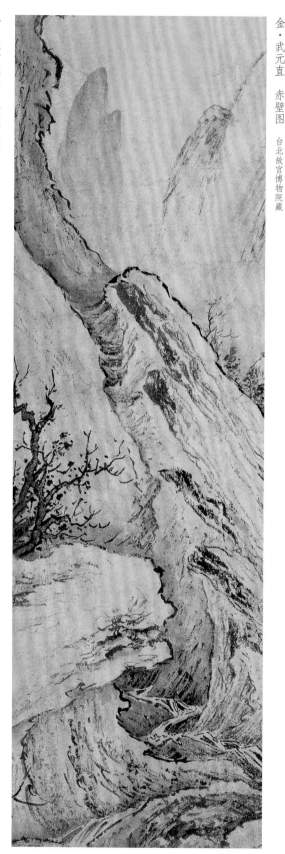

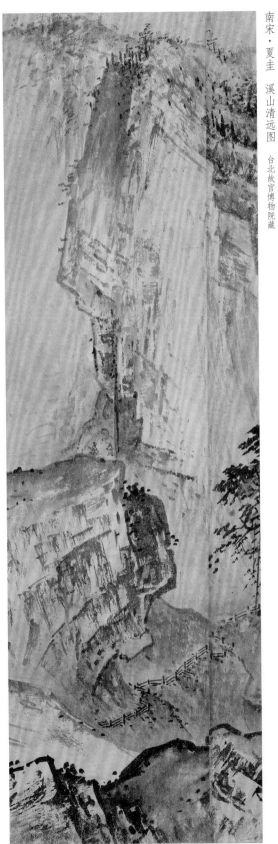

南宋·夏圭 溪山清远图 台北故宫博物院藏

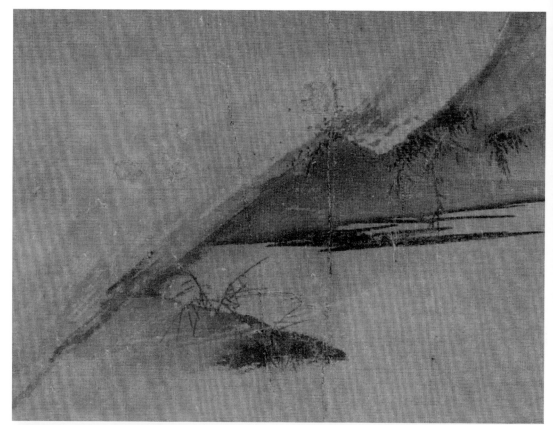

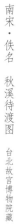

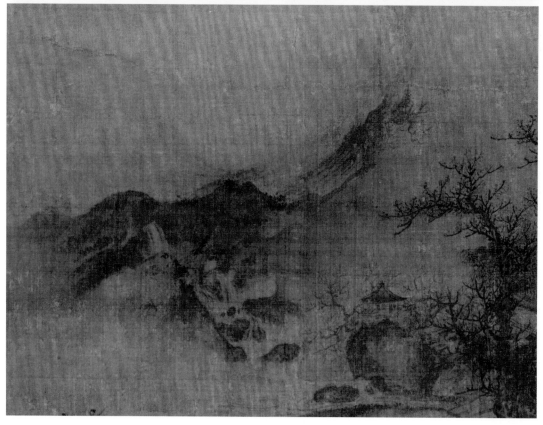

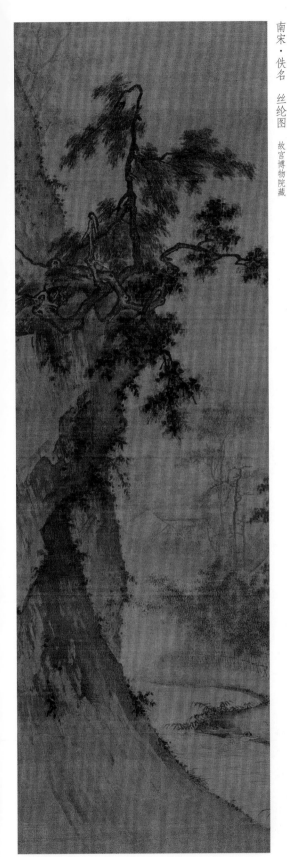

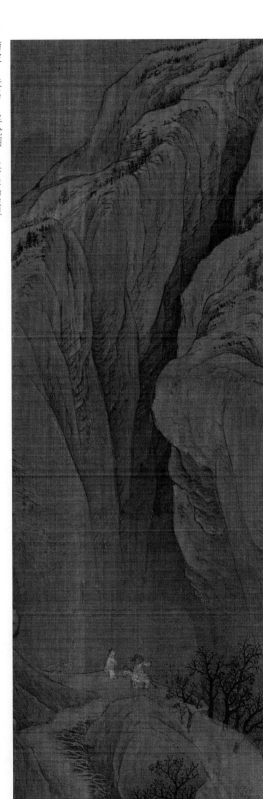

南宋·佚名　丝纶图　故宫博物院藏

南宋·赵伯驹　江山秋色图　故宫博物院藏

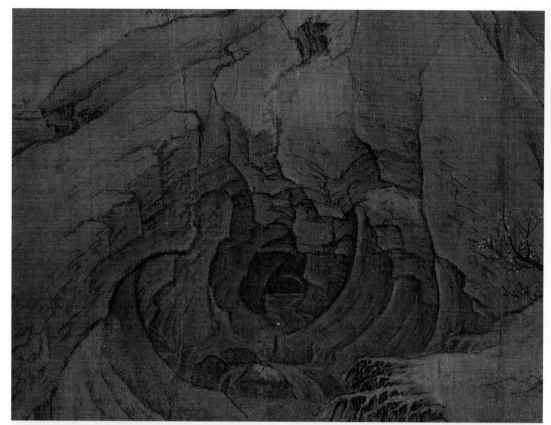

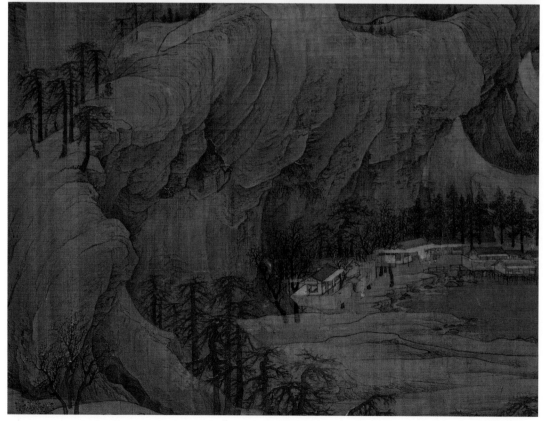

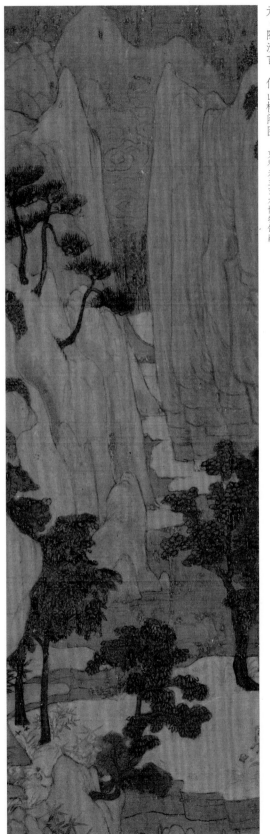

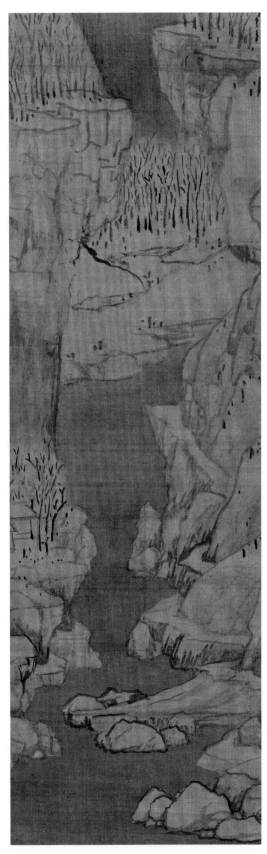

元·陈汝言　仙山楼阁图　克利夫兰艺术博物馆藏

元·黄公望　九峰雪霁图　故宫博物院藏

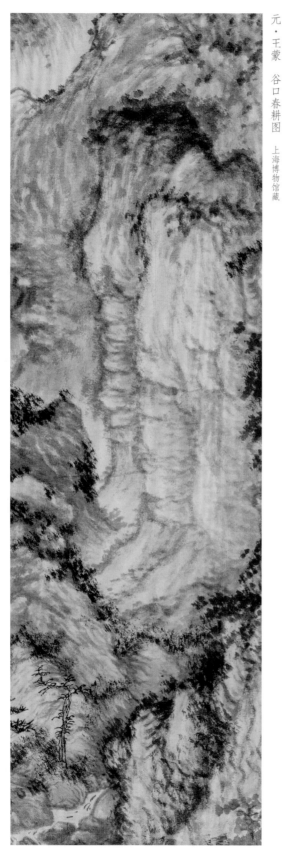

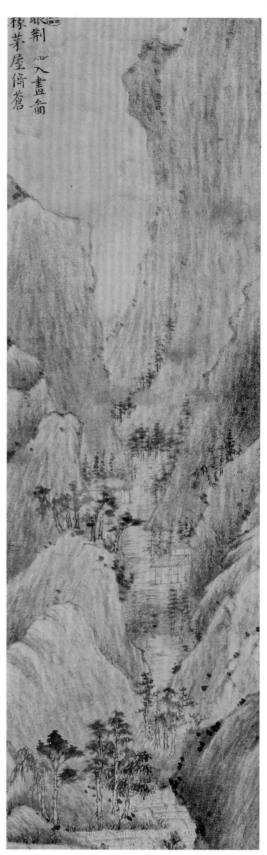

元·王蒙　青卞隐居图　上海博物馆藏

元·王蒙　谷口春耕图　上海博物馆藏

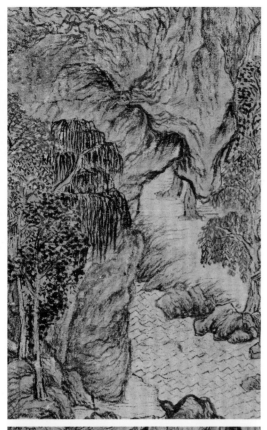

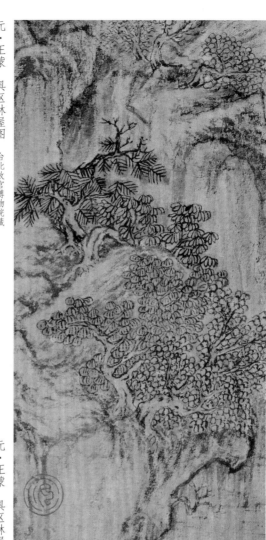

元·王蒙 具区林屋图 台北故宫博物院藏

元·王蒙 具区林屋图 台北故宫博物院藏

元·王蒙 葛稚川移居图 故宫博物院藏

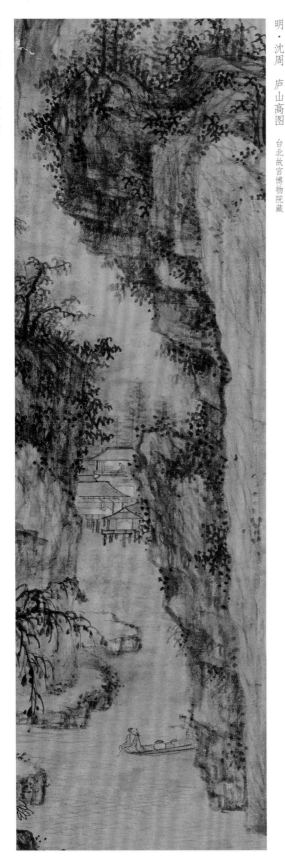

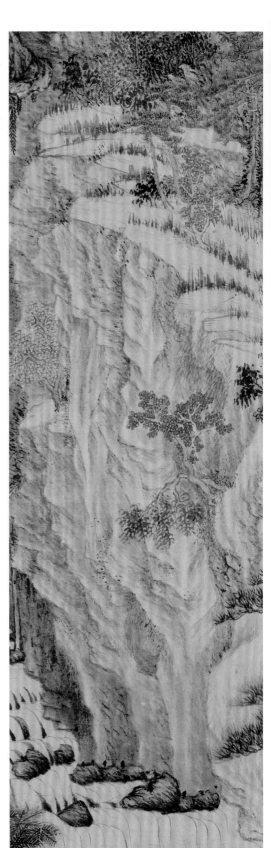

明·王绂　山亭会友图　台北故宫博物院藏

明·沈周　庐山高图　台北故宫博物院藏

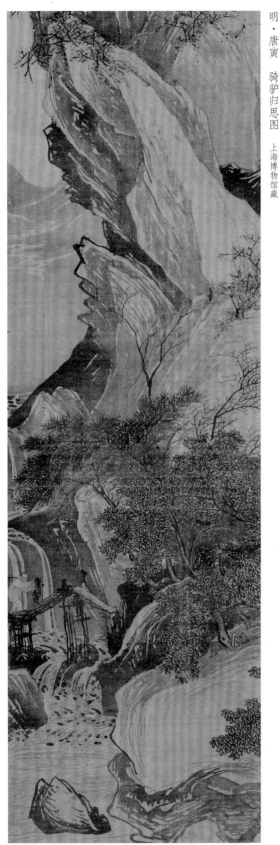

明·唐寅　骑驴归思图　上海博物馆藏

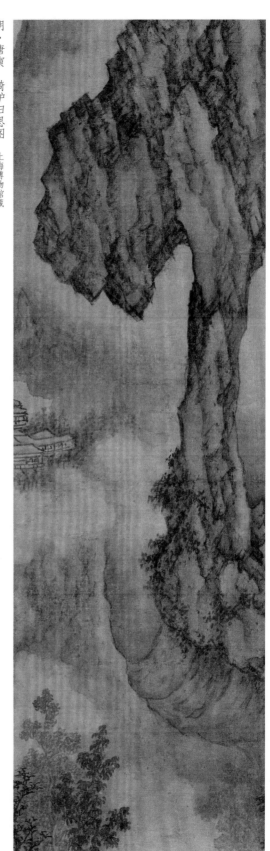

明·吴彬　千岩万壑图　印第安纳波利斯艺术博物馆藏

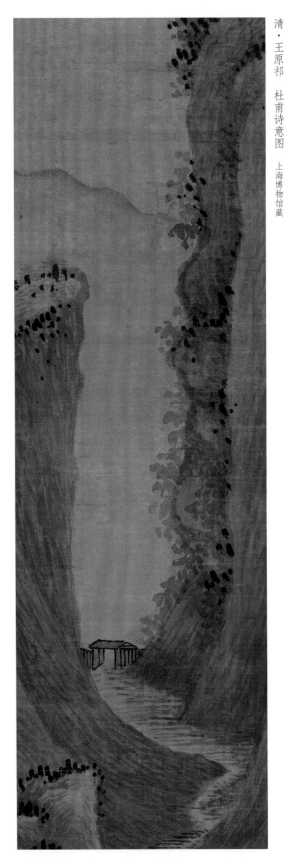

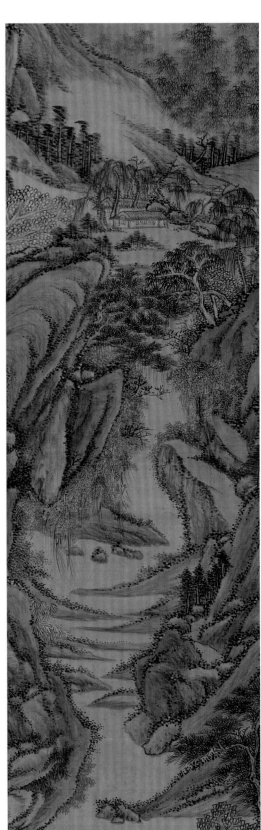

清·王翚 关山秋霁图 故宫博物院藏

清·王原祁 杜甫诗意图 上海博物馆藏

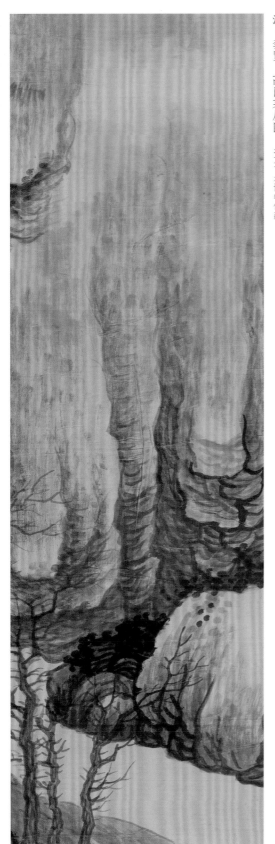

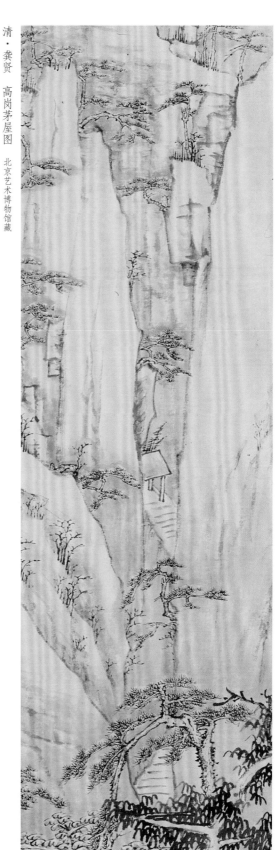

清·龚贤　高岗茅屋图　北京艺术博物馆藏

清·弘仁　西岩松雪图　故宫博物院藏

第四节 磐岩

我向前溪照碧流，或向岩边坐磐石。

唐·寒山

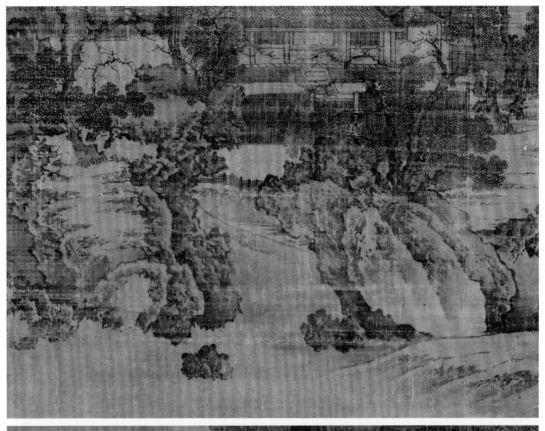

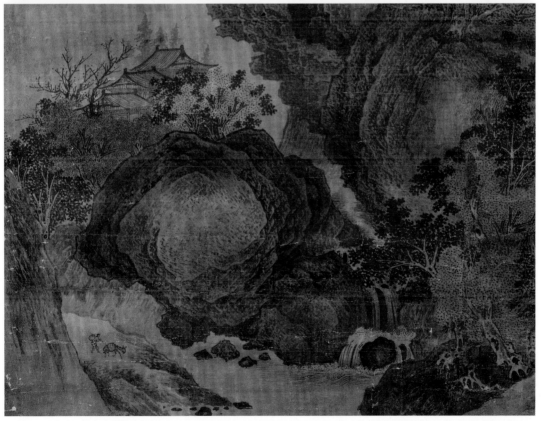

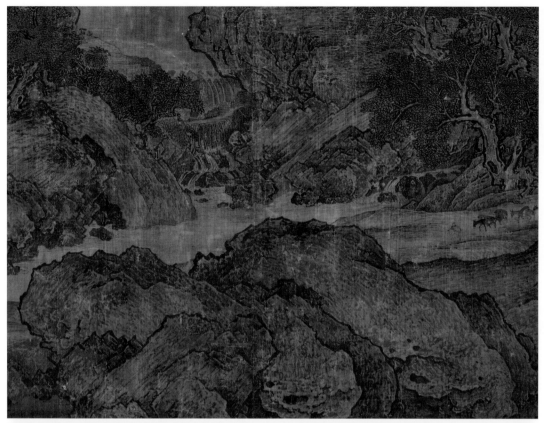

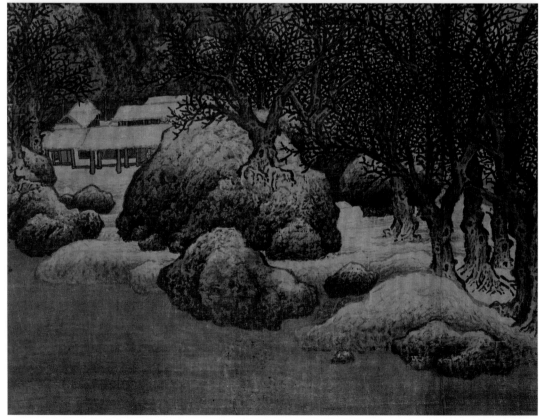

北宋·范宽（传）雪景寒林图　天津博物馆藏

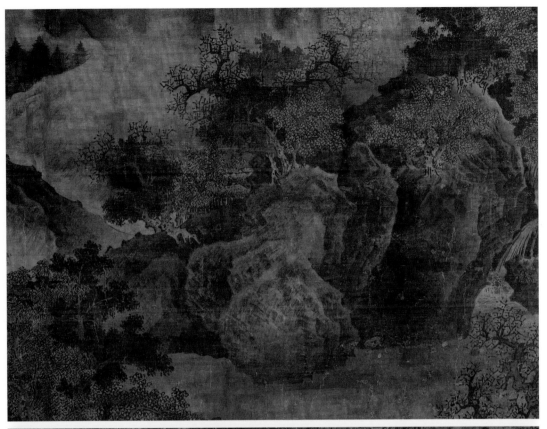

北宋·范宽（传）临流独坐图　台北故宫博物院藏

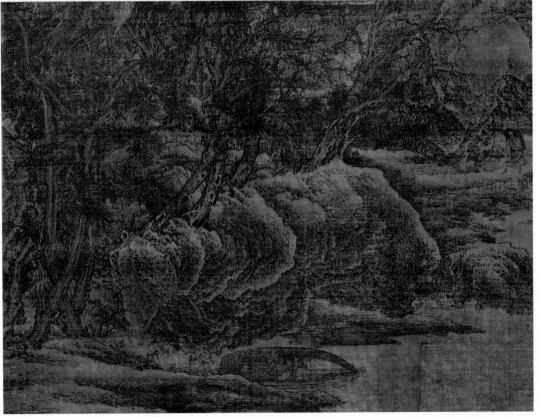

北宋·范宽（传）雪山楼阁图　波士顿艺术博物馆藏

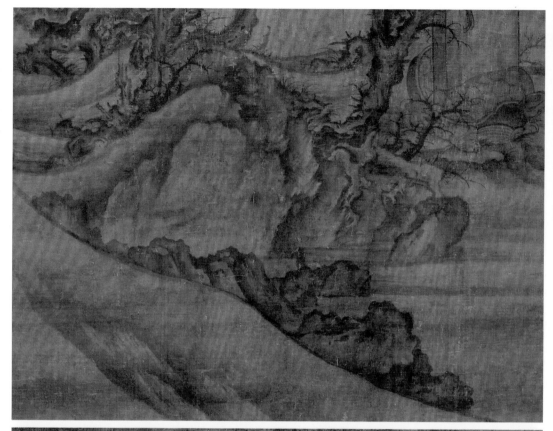

北宋·李成、王晓（传）读碑窠石图　大阪市立美术馆藏

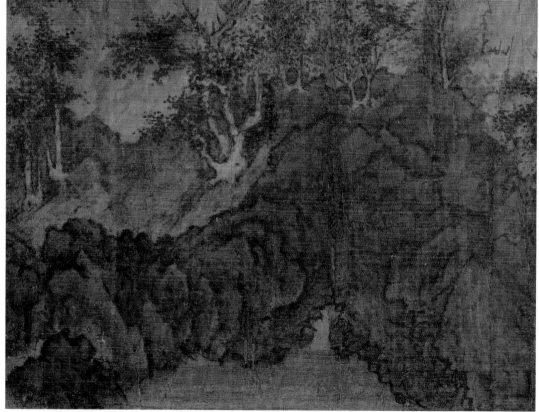

北宋·李成（传）茂林远岫图　辽宁省博物馆藏

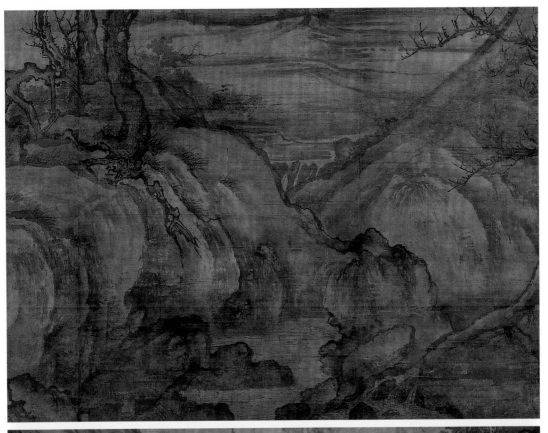

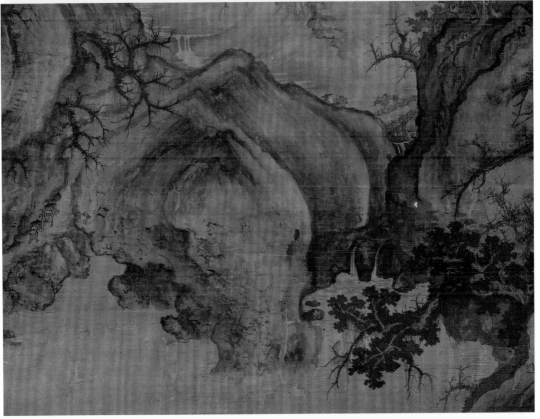

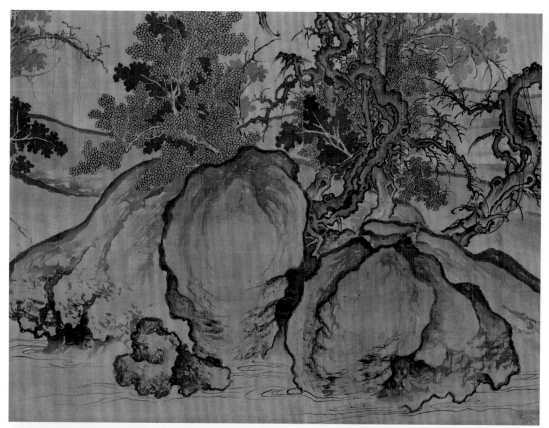

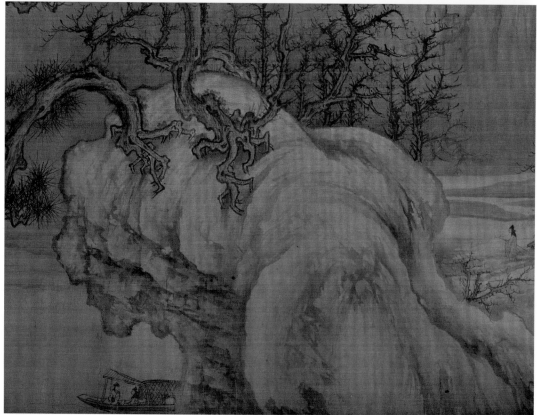

北宋·王诜　渔村小雪图　故宫博物院藏

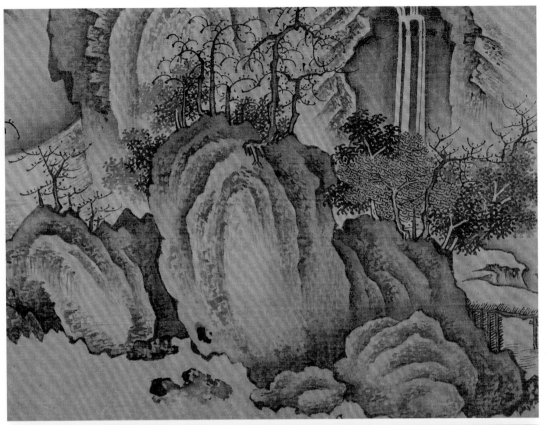

北宋·燕文贵　秋山萧寺图　纽约大都会艺术博物馆藏

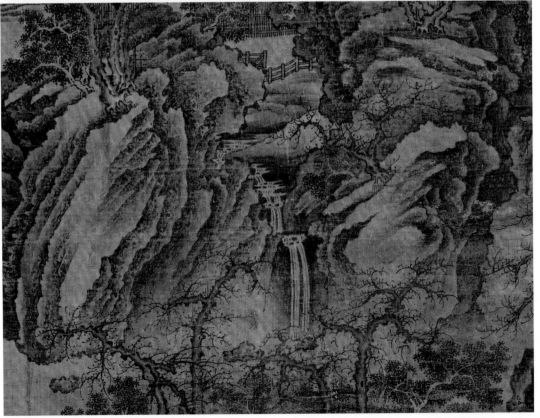

北宋·佚名　秋山图　台北故宫博物院藏

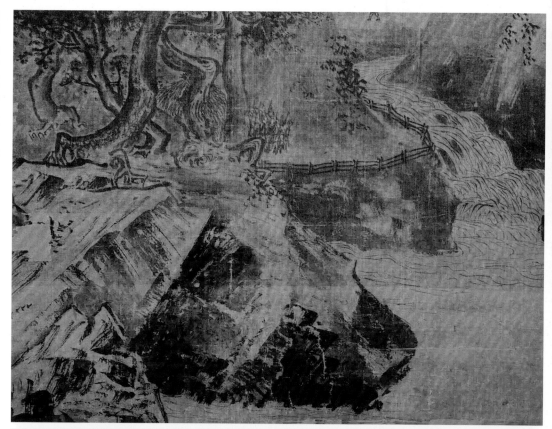

南宋·李唐（传）秋冬山水图 京都大德寺高桐院藏

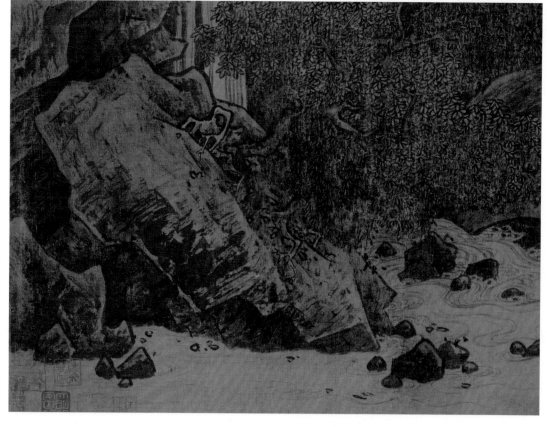

南宋·李唐 濠梁秋水图 天津博物馆藏

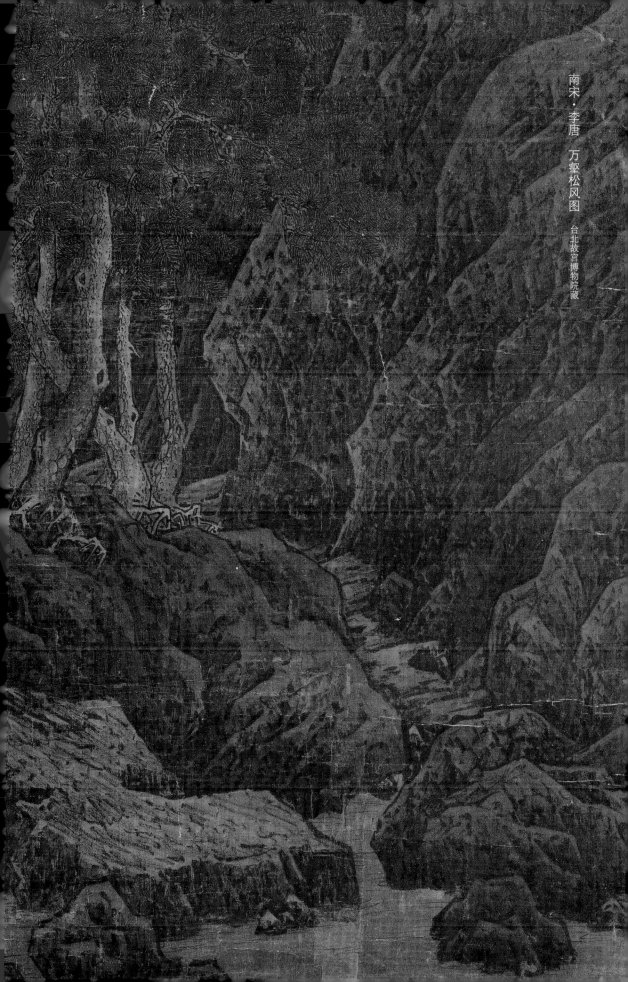

南宋·李唐　万壑松风图

台北故宫博物院藏

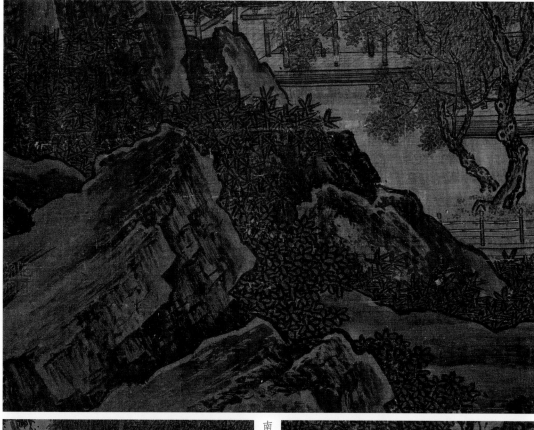

南宋·刘松年　四景山水图之一　故宫博物院藏

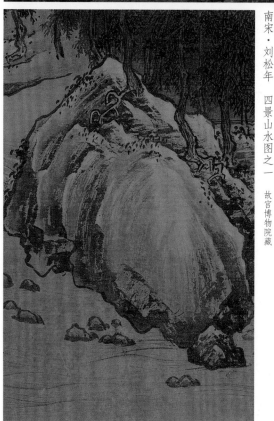

南宋·刘松年　溪山雪意图　纽约大都会艺术博物馆藏

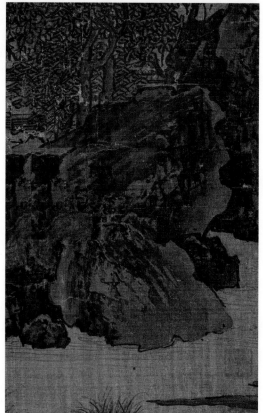

南宋·刘松年　四景山水图之一　故宫博物院藏

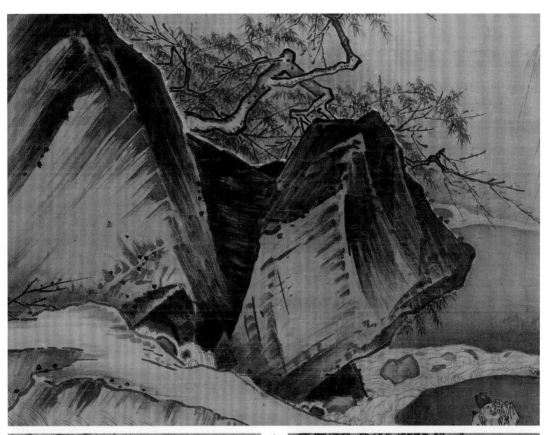

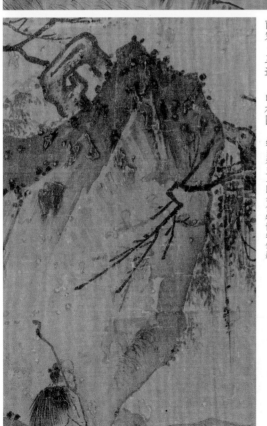

南宋·马远 山水图 维多利亚与阿尔伯特博物馆藏

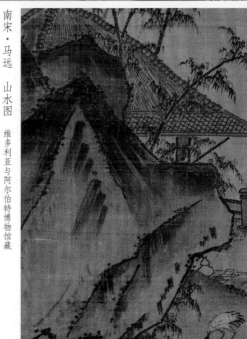

南宋·马远 月夜拨阮图 台北故宫博物院藏

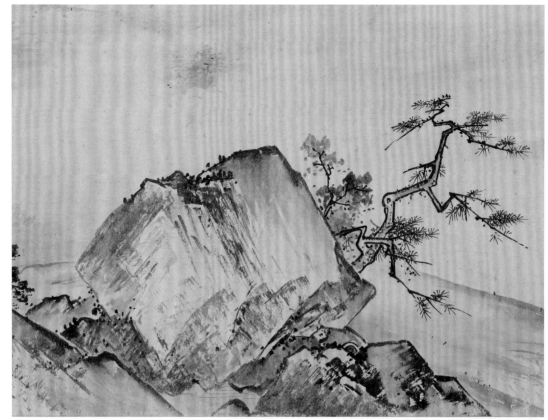

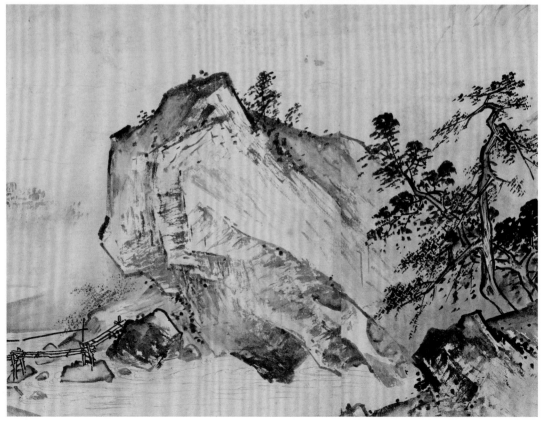

南宋·萧照　山腰楼观图　台北故宫博物院藏

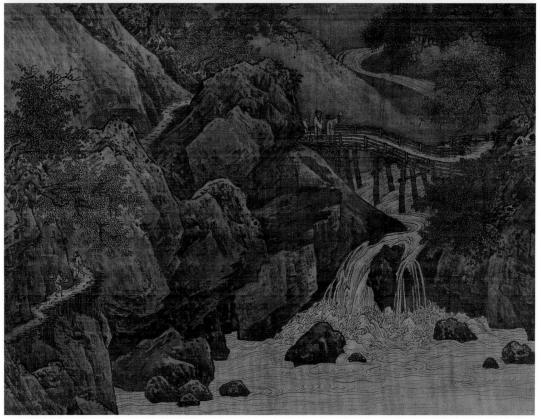

南宋·萧照（传）　红树秋山图　故宫博物院藏

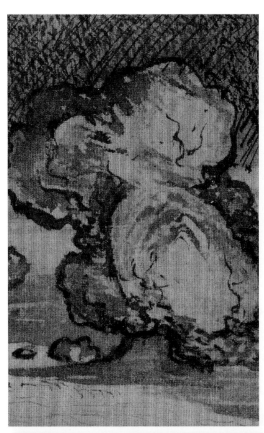

南宋·佚名 风雨归舟图 故宫博物院藏

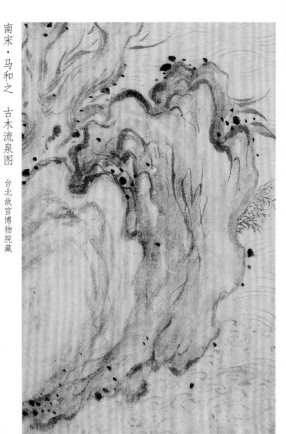

南宋·马和之 古木流泉图 台北故宫博物院藏

南宋·王洪 江天暮雪图 普林斯顿大学艺术博物馆藏

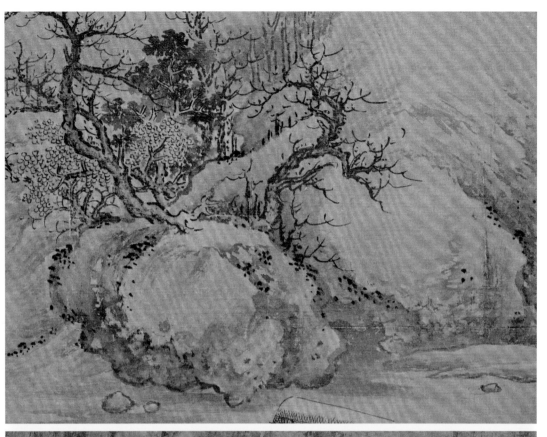

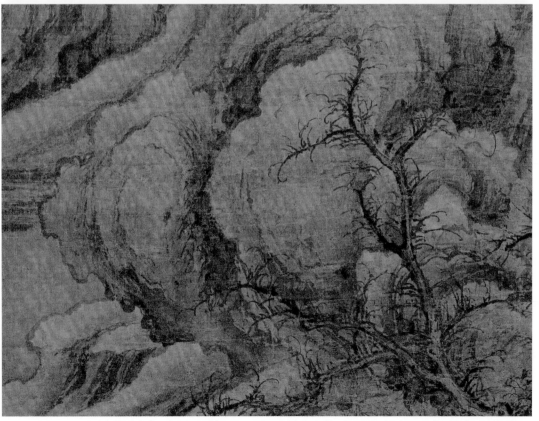

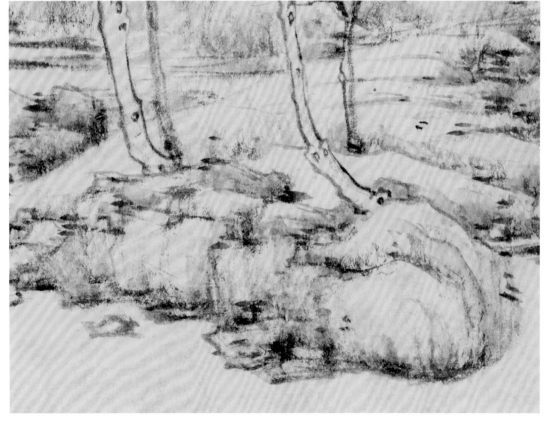

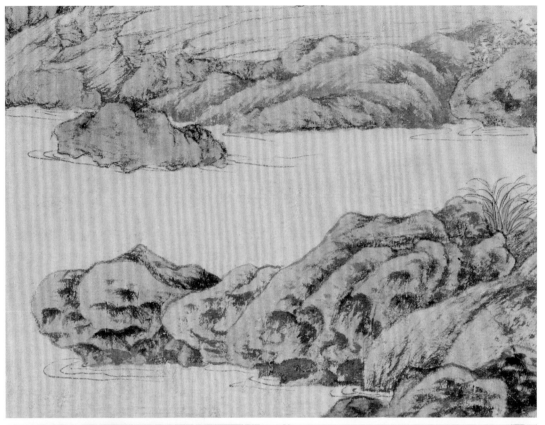

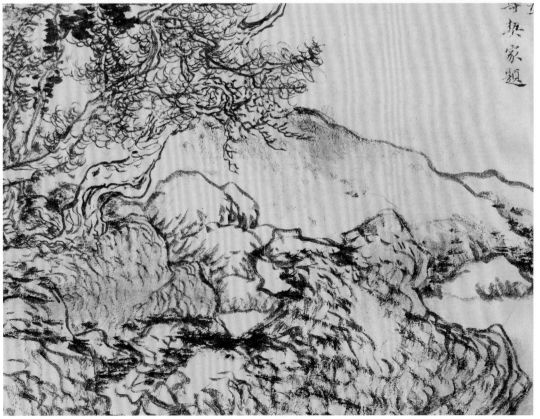

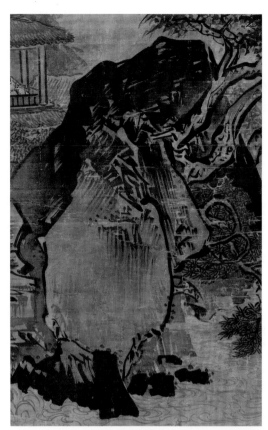

明·王谔 溪桥访友图 台北故宫博物院藏

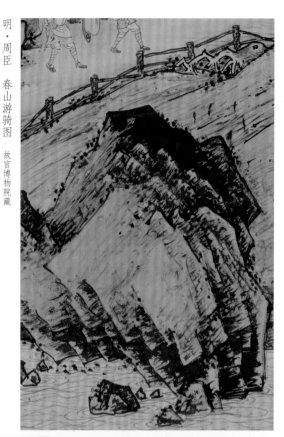

明·周臣 春山游骑图 故宫博物院藏

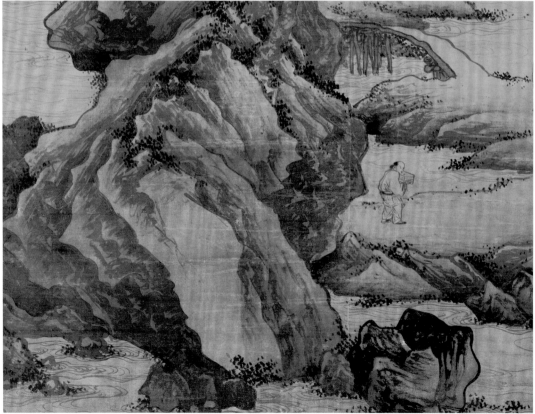

明·唐寅 步溪图 故宫博物院藏

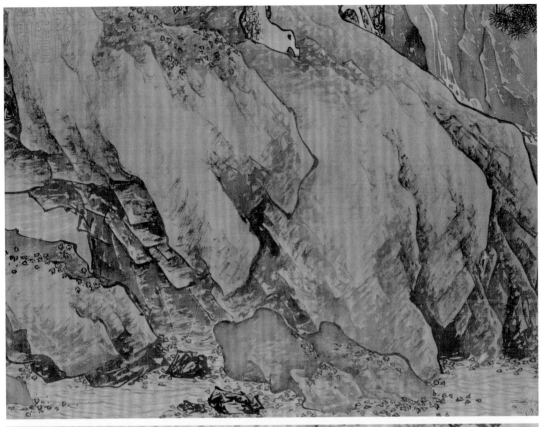

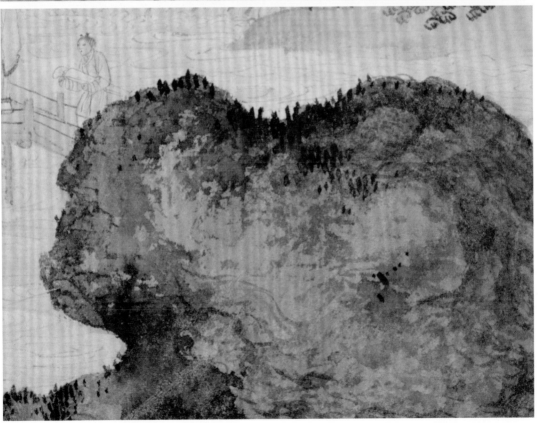

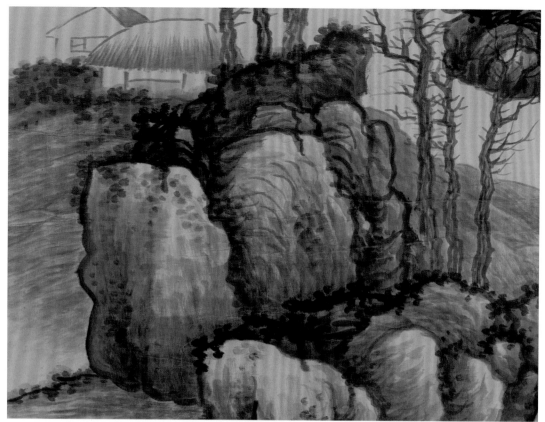

清·龚贤 高岗茅屋图 北京艺术博物馆藏

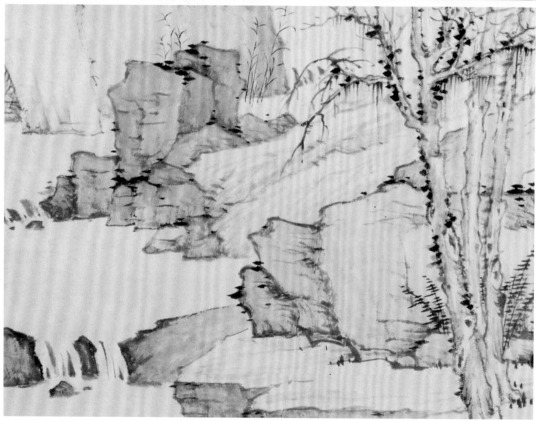

清·弘仁 仿倪瓒山水图 故宫博物院藏

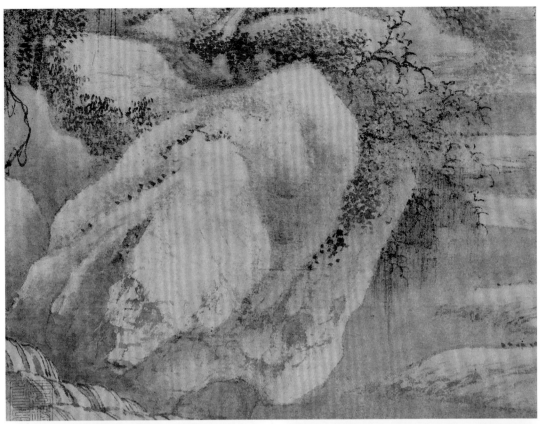

清·王翚　仿李成雪霁图　纽约大都会艺术博物馆藏

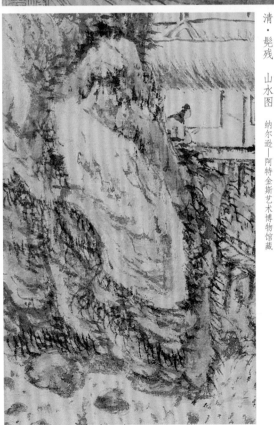

清·髡残　山水图　纳尔逊—阿特金斯艺术博物馆藏

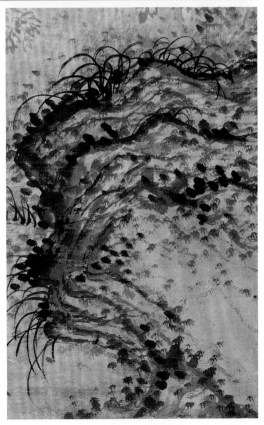

清·石涛　古木垂荫图　辽宁省博物馆藏

第五节　茂林

槛峻背幽谷，窗虚交茂林。

唐·杜甫

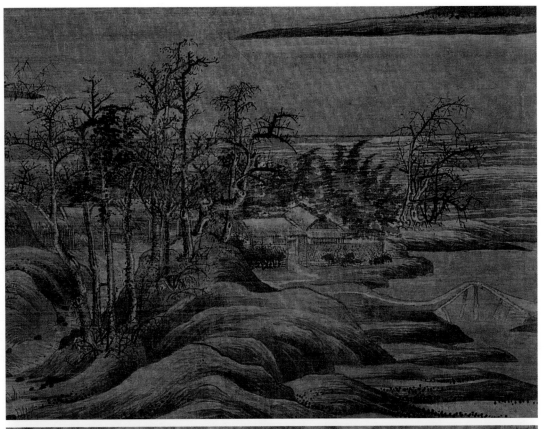

五代·董元 寒林重汀图 黑川古文化研究所藏

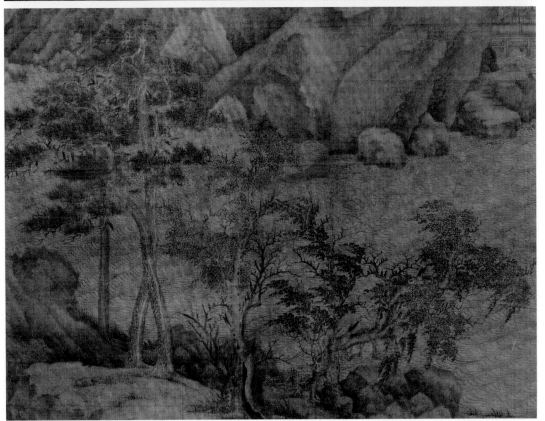

五代·董元（传）溪岸图 纽约大都会艺术博物馆藏

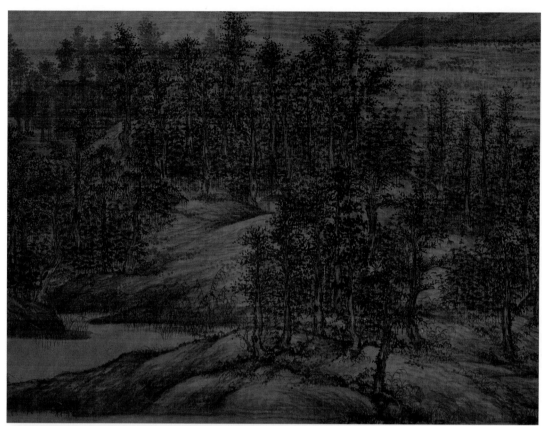

五代·董元（传）夏景山口待渡图　辽宁省博物馆藏

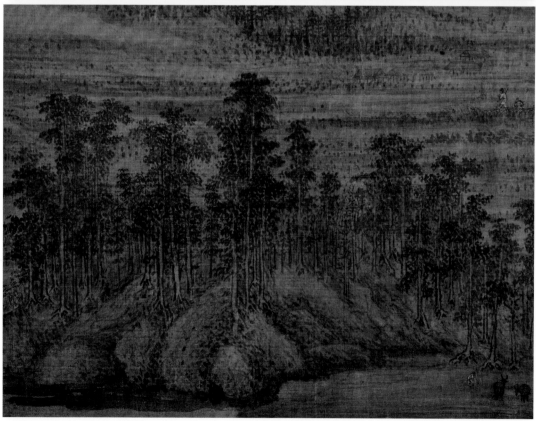

五代·董元（传）夏山图　上海博物馆藏

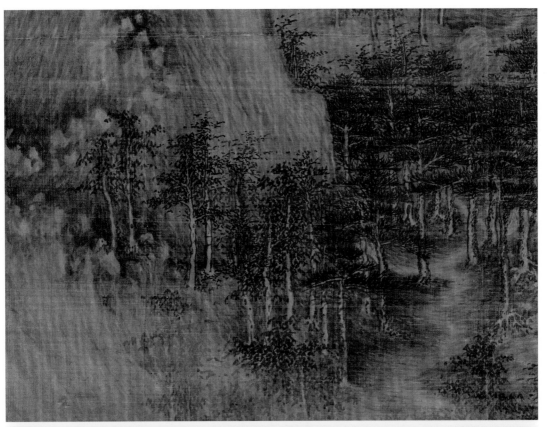

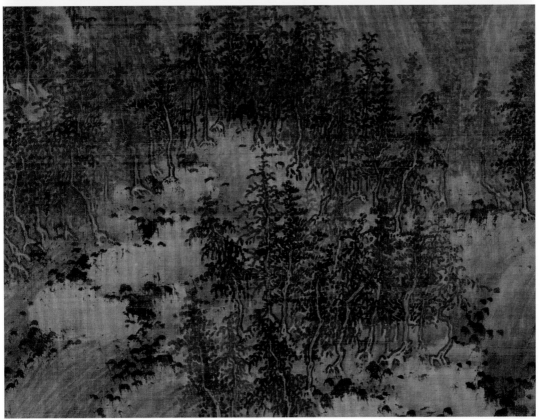

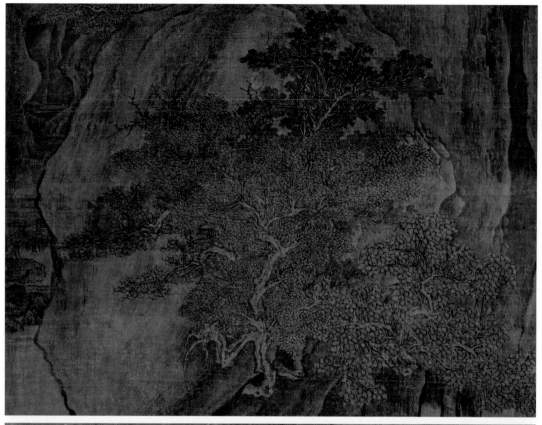

五代·关仝　秋山晚翠图　台北故宫博物院藏

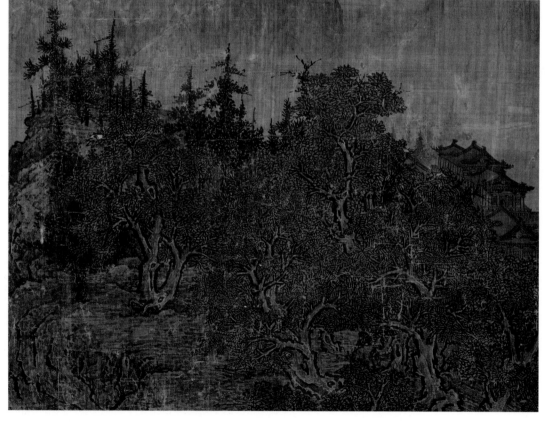

北宋·范宽　溪山行旅图　台北故宫博物院藏

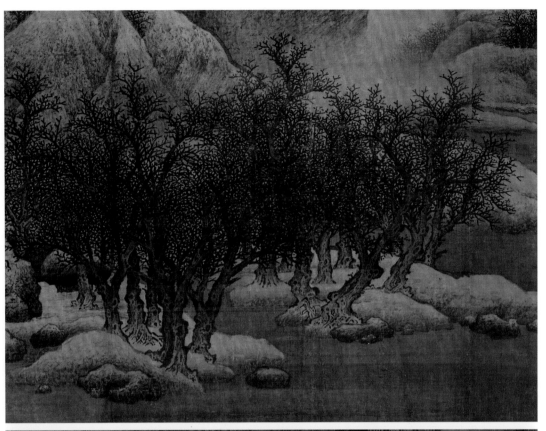

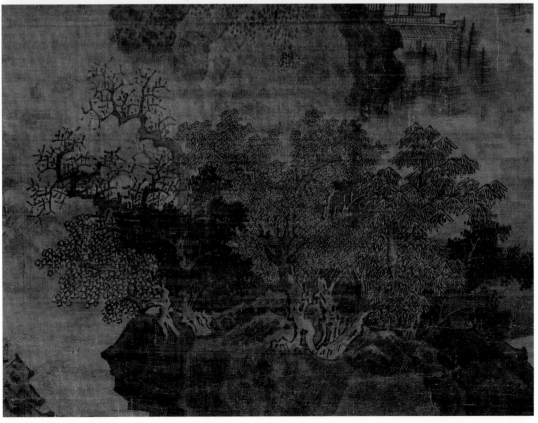

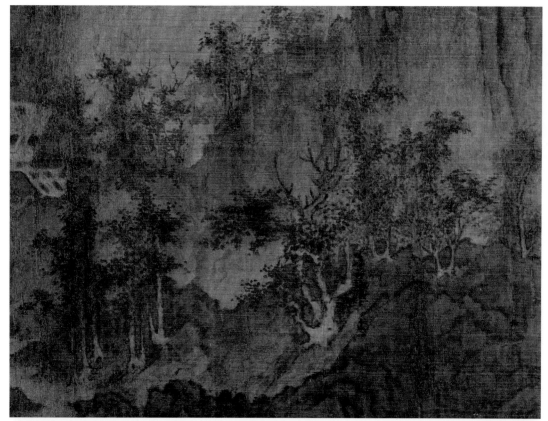

北宋·李成（传）茂林远岫图　辽宁省博物馆藏

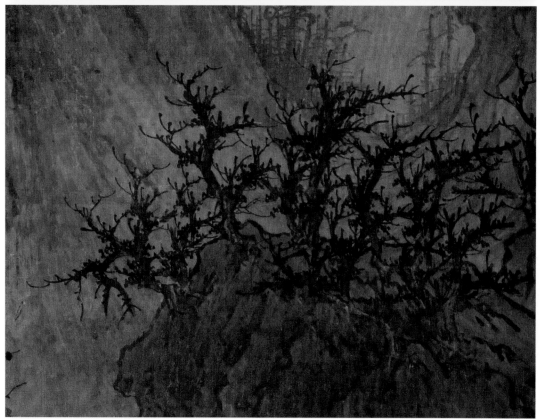

北宋·李成（传）晴峦萧寺图　纳尔逊—阿特金斯艺术博物馆藏

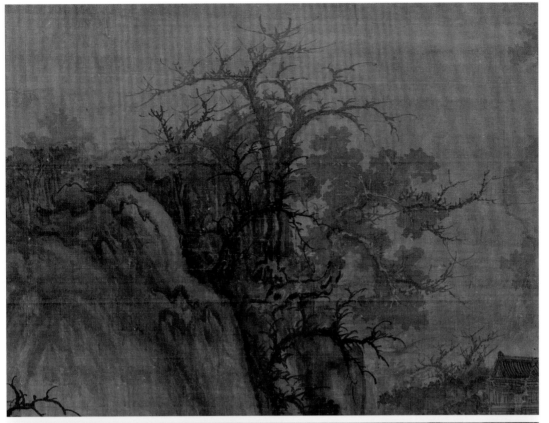

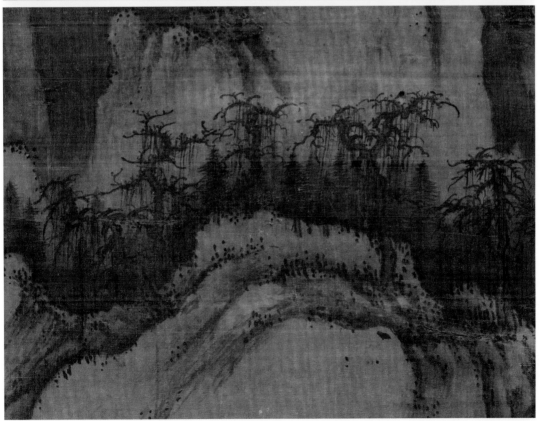

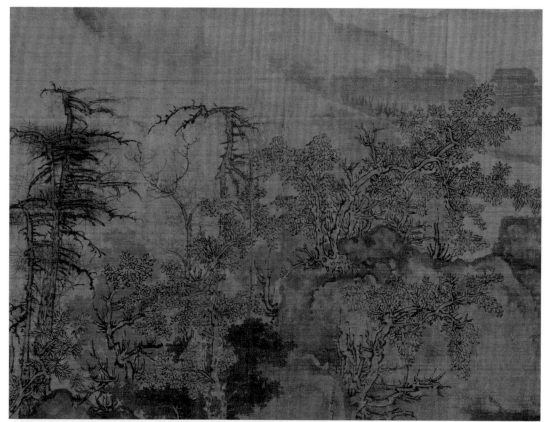

北宋·王诜 溪山秋霁图 佛利尔美术馆藏

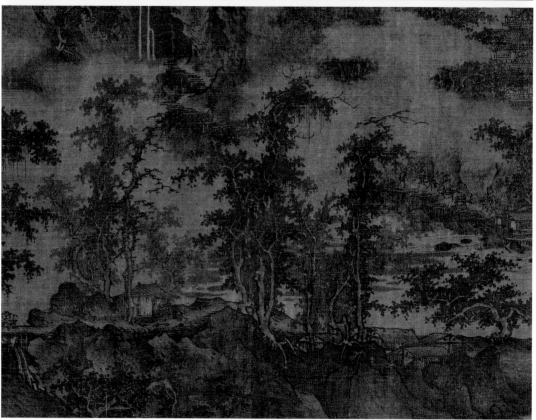

北宋·屈鼎 夏山图 纽约大都会艺术博物馆藏

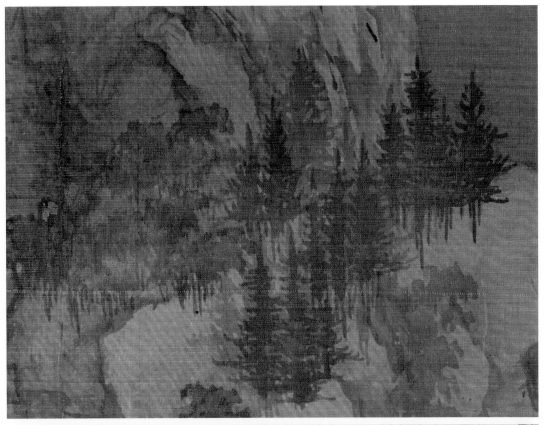

北宋·王诜 渔村小雪图 故宫博物院藏

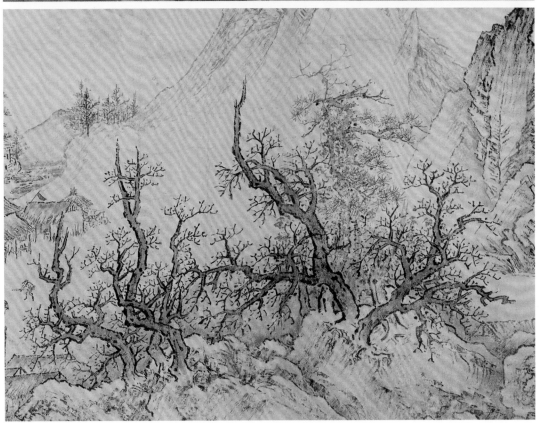

金·太古遗民 江山行旅图 纳尔逊—阿特金斯艺术博物馆藏

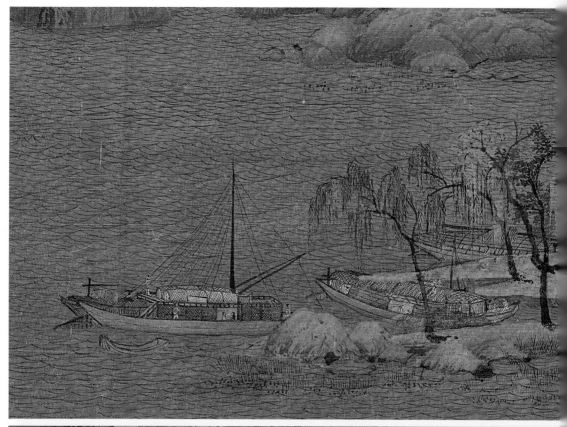

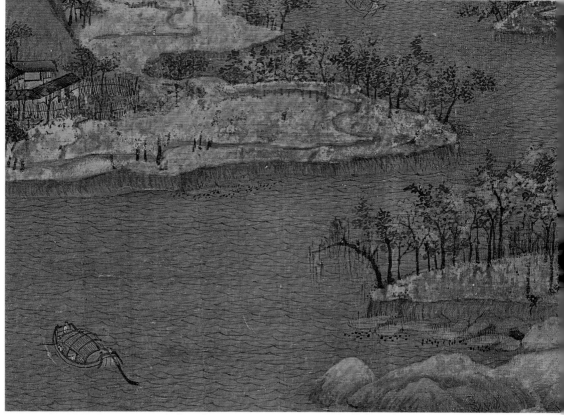

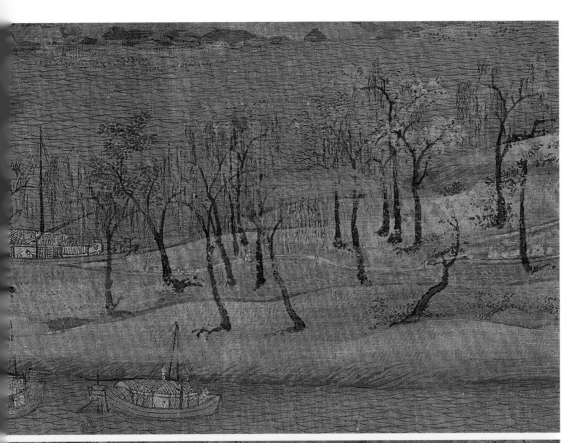

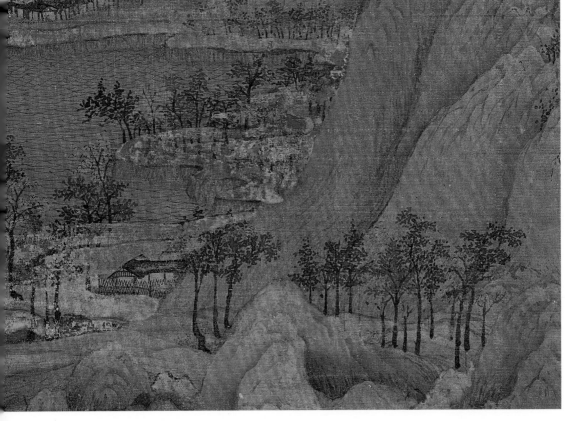

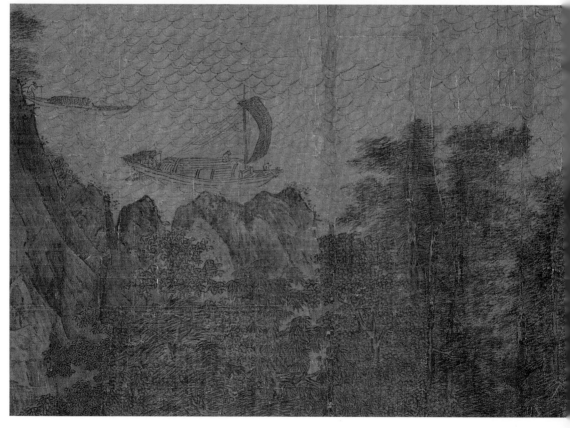

金·武元直 赤壁图 台北故宫博物院藏

南宋·李唐 江山小景图 台北故宫博物院藏

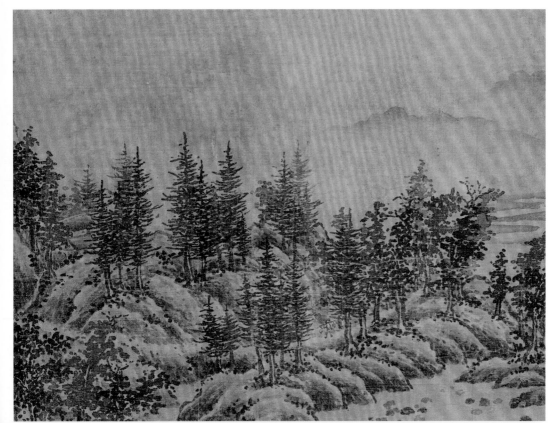

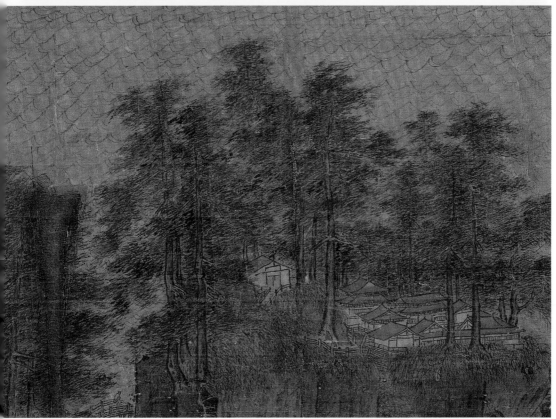

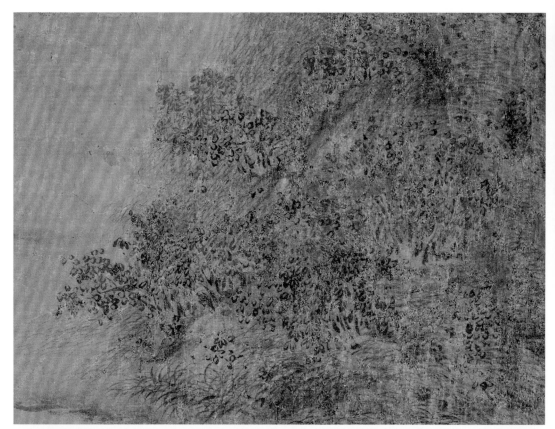

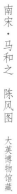

南宋·马和之　小雅南有嘉鱼图　波士顿艺术博物馆藏

南宋·马和之　陈风图　大英博物馆藏

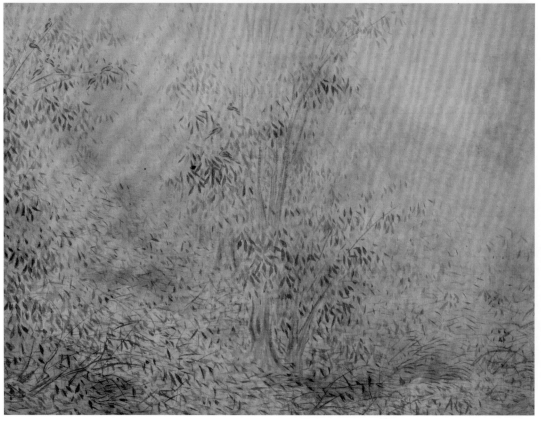

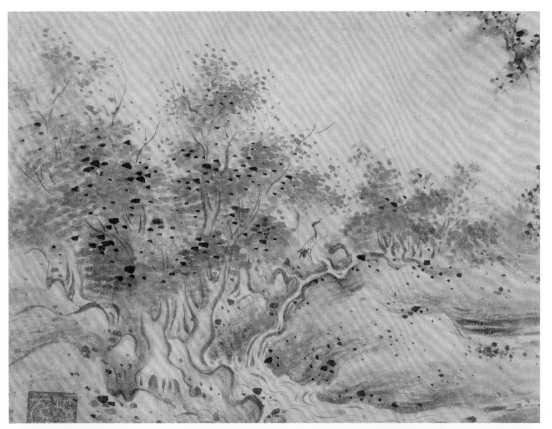

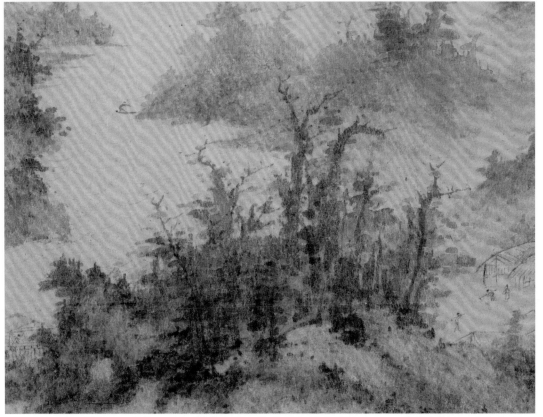

南宋·佚名 潇湘卧游图 东京国立博物馆藏

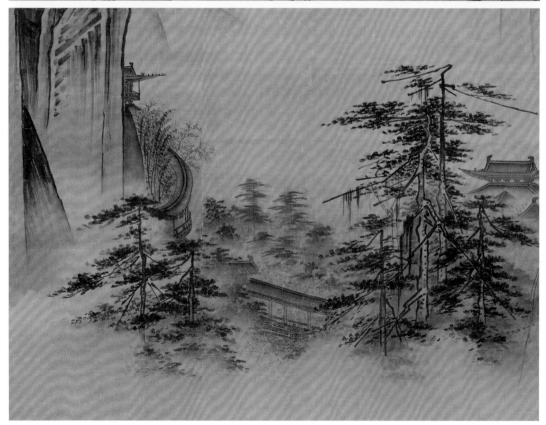

南宋·马麟 芳春雨霁图 台北故宫博物院藏

南宋·马远 踏歌图 故宫博物院藏

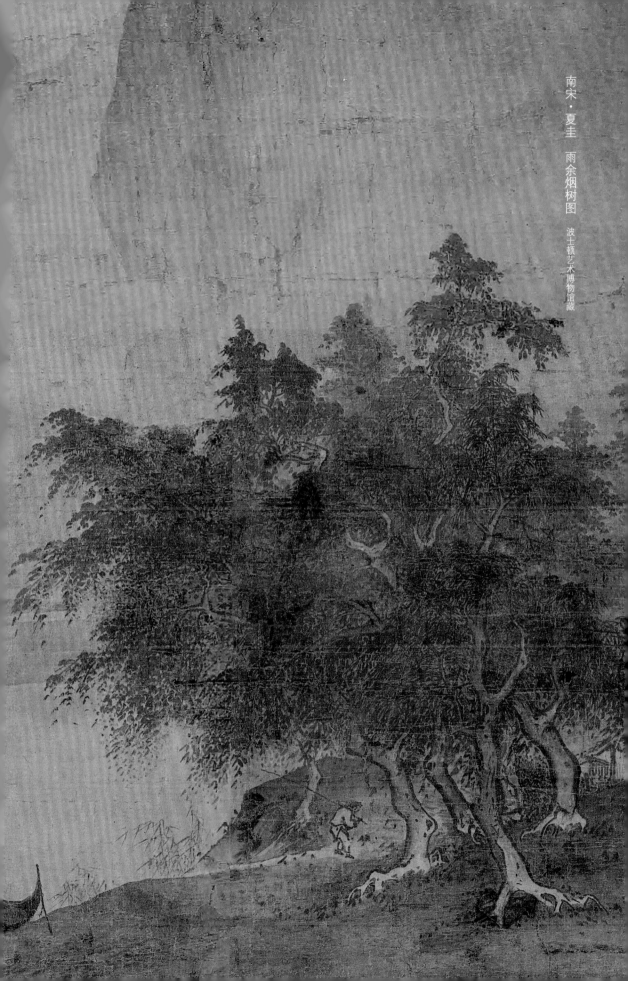

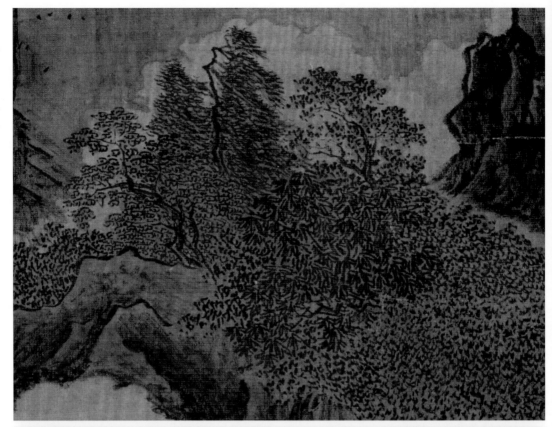

南宋·萧照 关山行旅图 台北故宫博物院藏

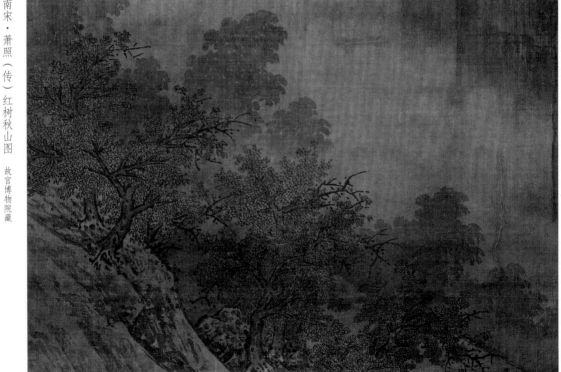

南宋·萧照（传）红树秋山图 故宫博物院藏

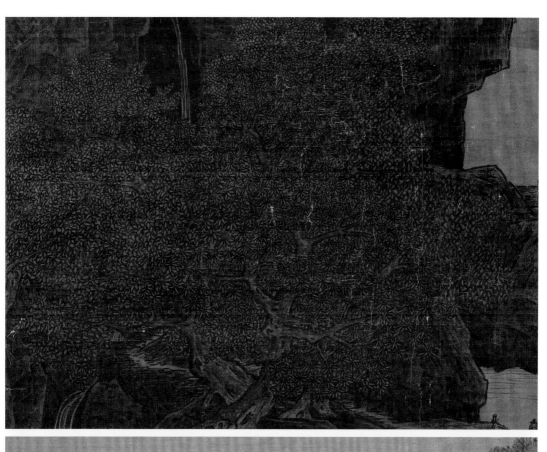

南宋·萧照　山腰楼观图　台北故宫博物院藏

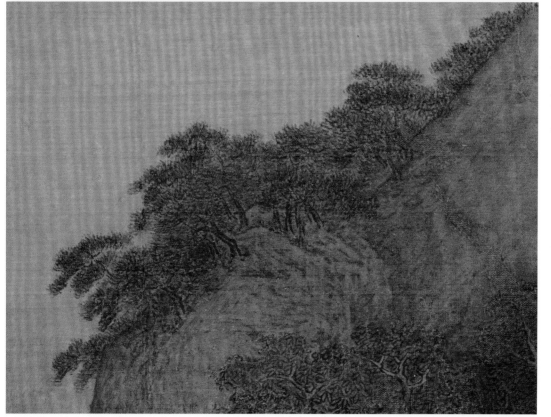

南宋·阎次于　松壑隐栖图　纽约大都会艺术博物馆藏

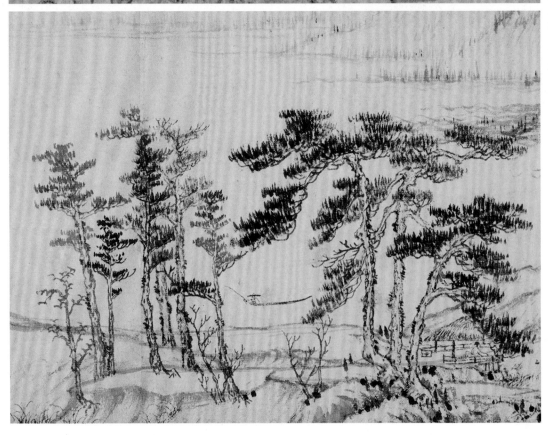

元 · 钱选　幽居图　故宫博物院藏

元 · 黄公望　富春山居图　台北故宫博物院藏

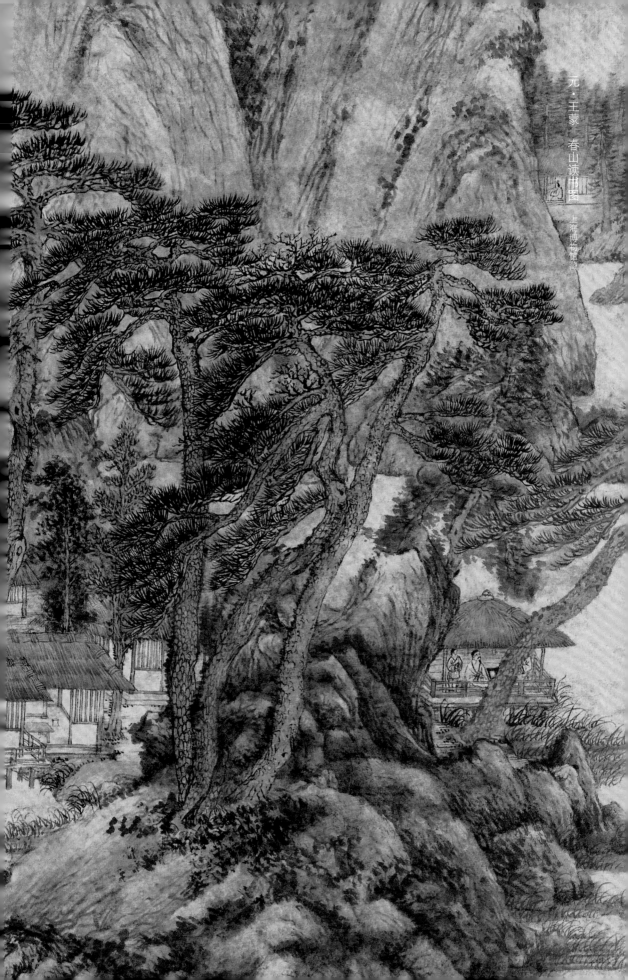

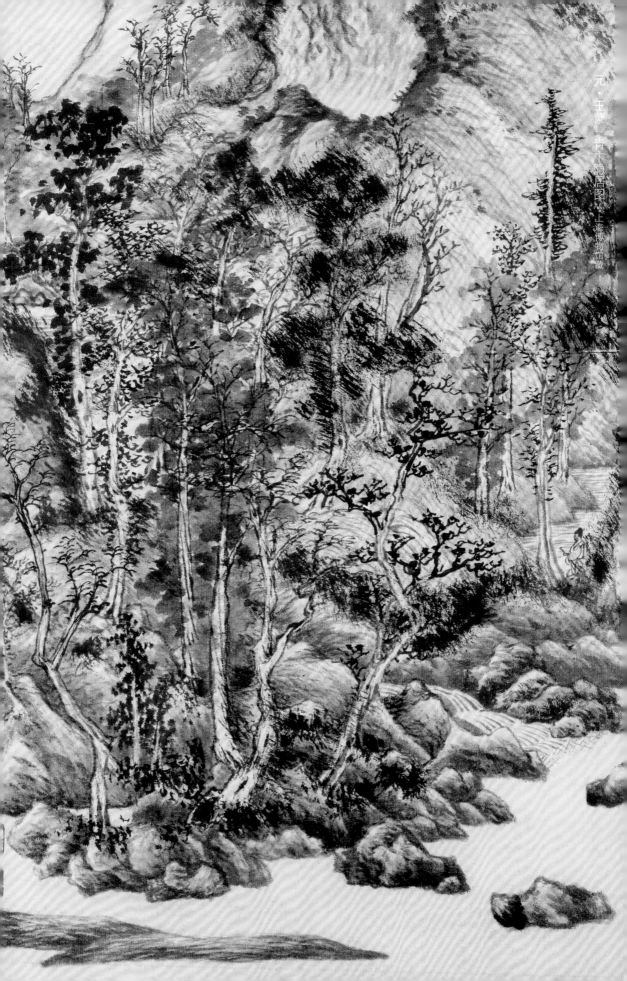

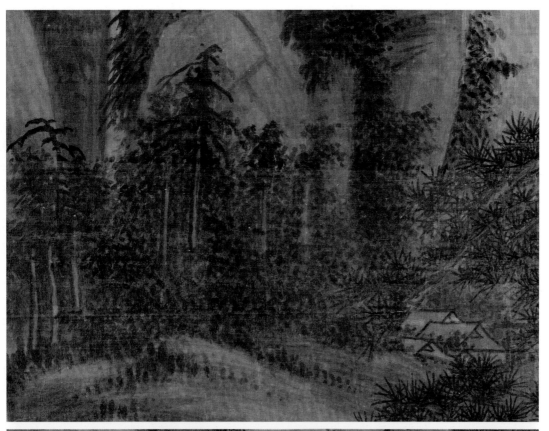

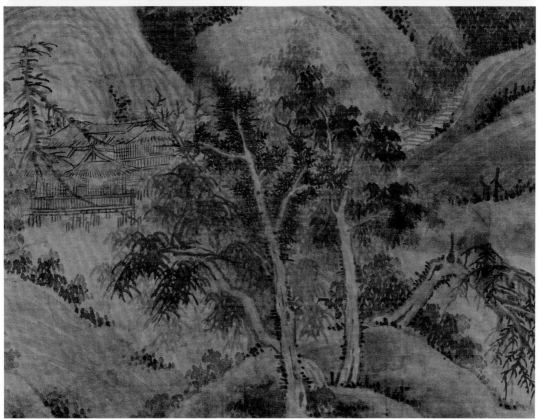

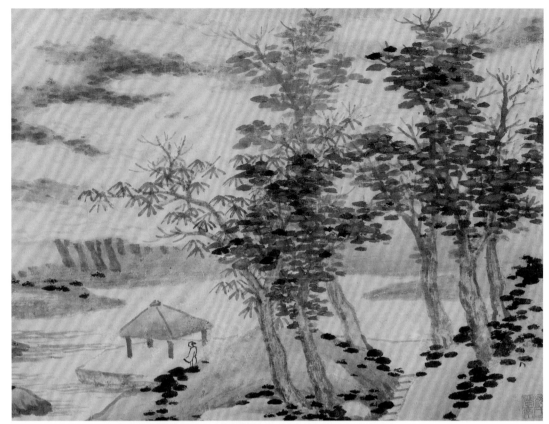

明·沈周 云山图 故宫博物院藏

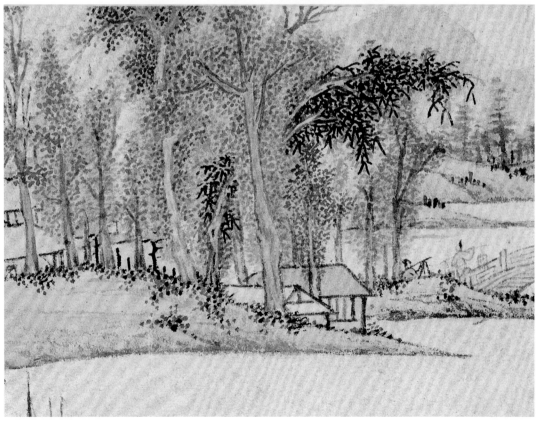

明·文徵明 浒溪草堂图 辽宁省博物馆藏

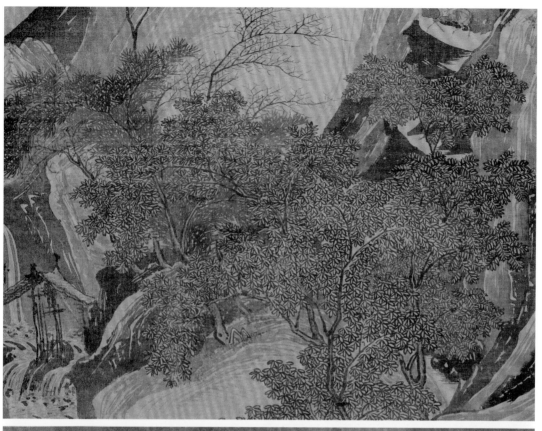

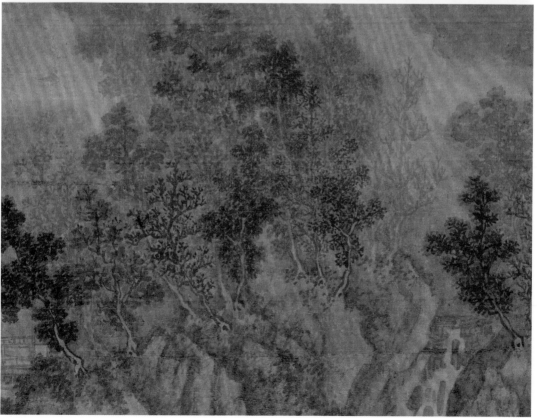

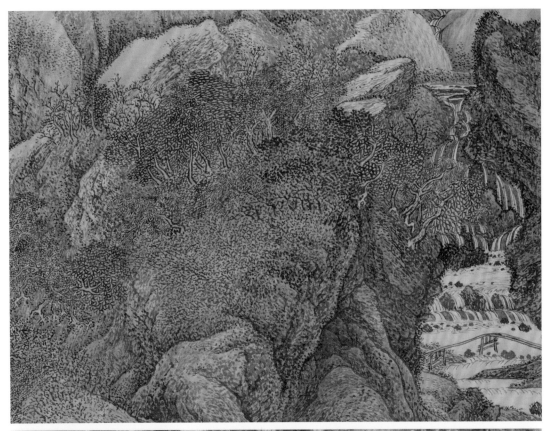

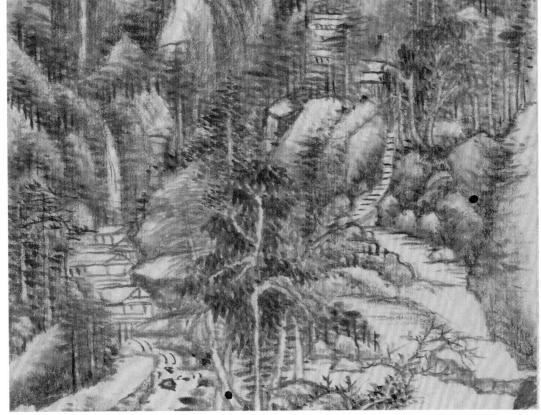

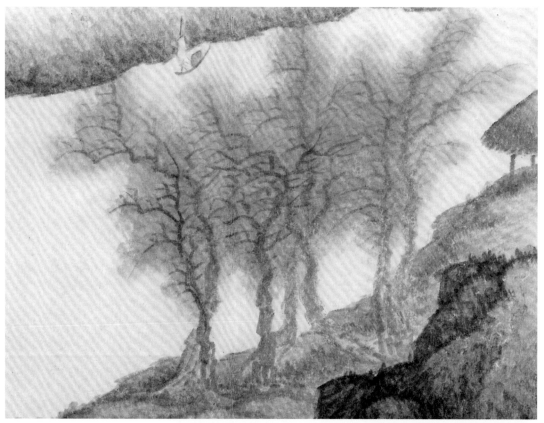

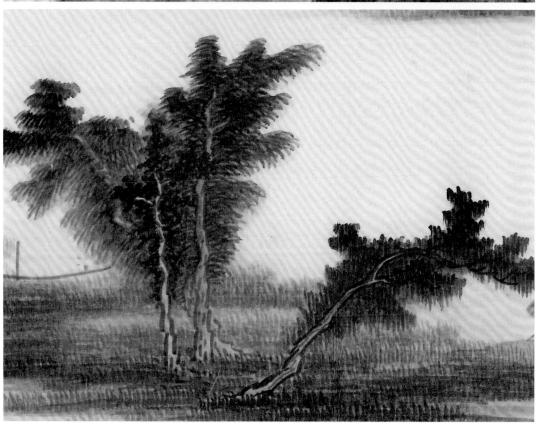

清·龚贤　山水八景图之二　上海博物馆藏

第六节 朝暮

朝饮颍川之清流，暮还嵩岑之紫烟。

唐·李白

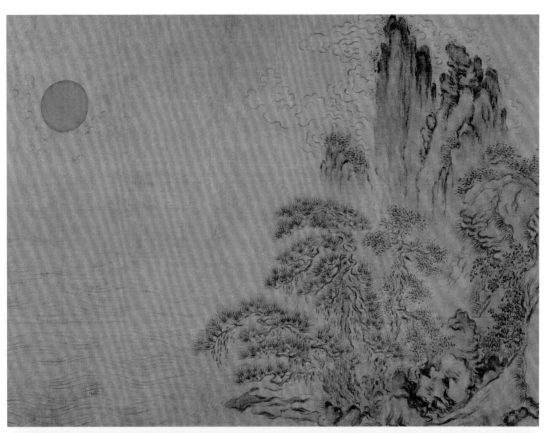

南宋·马和之　小雅鹿鸣之什图　故宫博物院藏

南宋·马和之　小雅南山之什图　故宫博物院藏

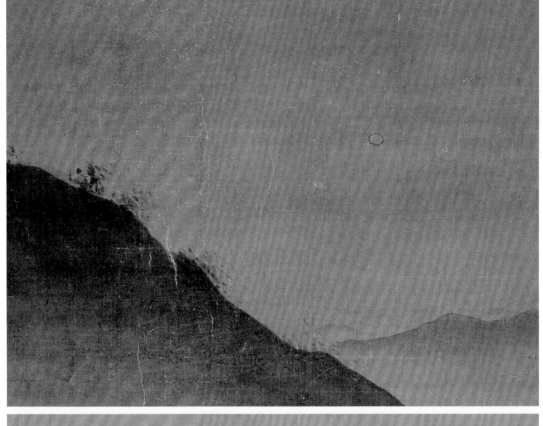

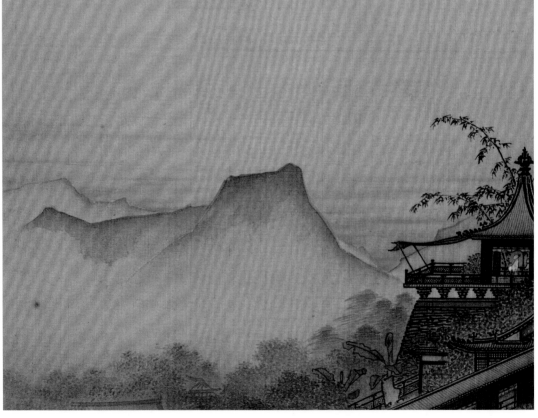

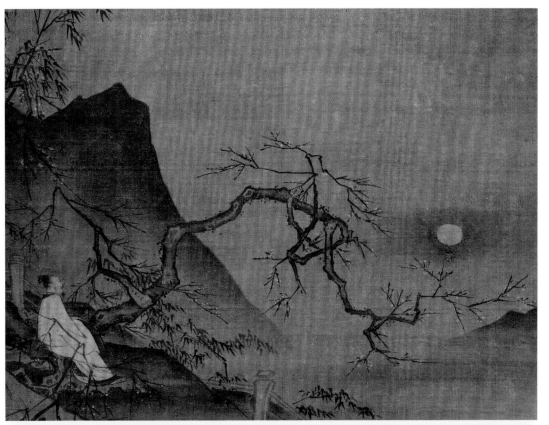

南宋·马远（传）林和靖梅花图 东京国立博物馆藏

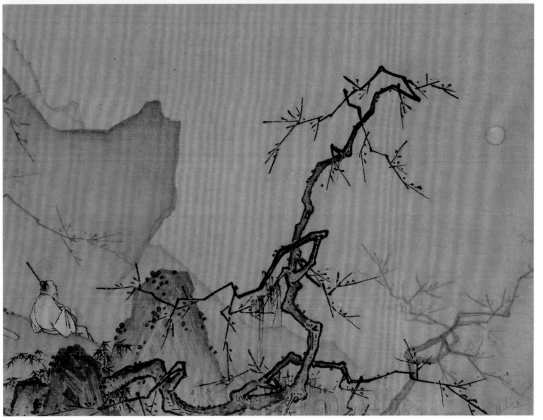

南宋·马远 月下赏梅图 纽约大都会艺术博物馆藏

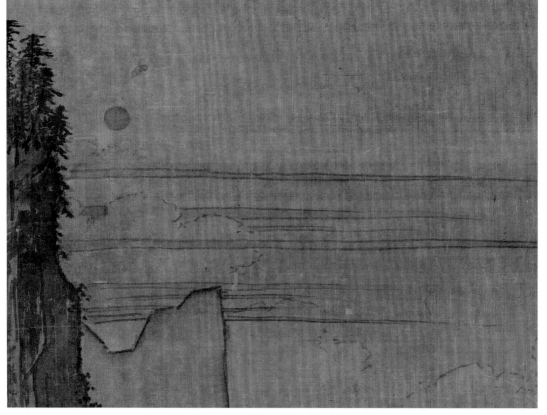

南宋·马远　月夜拨阮图　台北故宫博物院藏

南宋·马远（传）山水人物图　台北故宫博物院藏

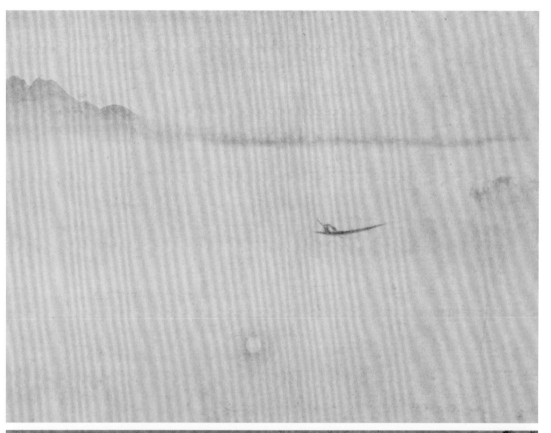

南宋·牧溪 洞庭秋月图 德川美术馆藏

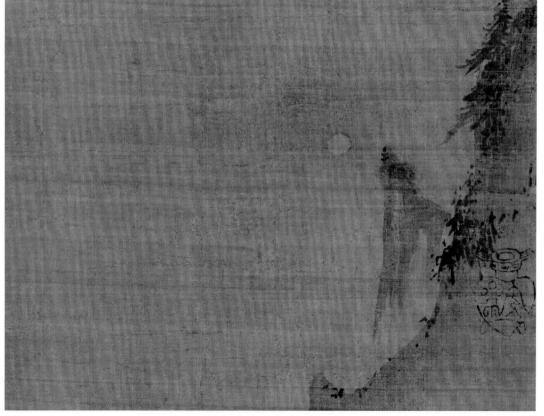

元·佚名 月下行旅图 克利夫兰艺术博物馆藏

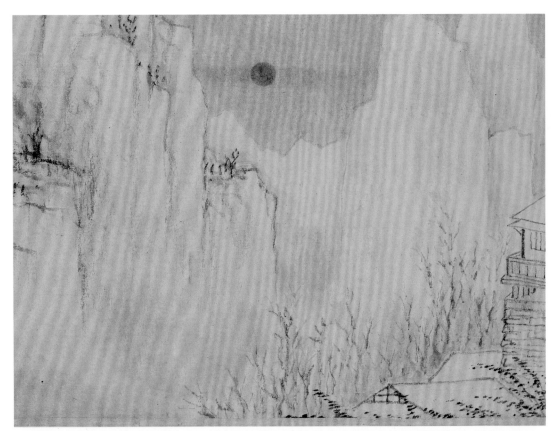

明·徐贲 快雪时晴图 故宫博物院藏

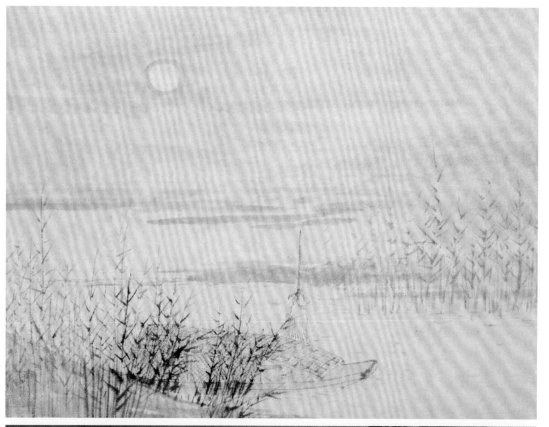

明·唐寅　苇渚醉渔图　纽约大都会艺术博物馆藏

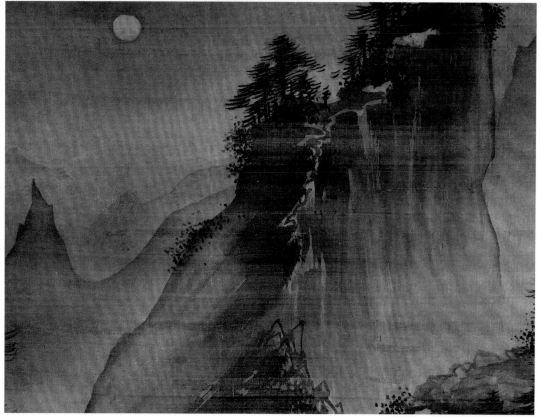

明·佚名　月夜归庄图　佛利尔艺术博物馆藏

图书在版编目（CIP）数据

历代山水点景图谱. 自然景·山间林下/林瑞君，宰其
弘编. --上海：上海书画出版社，2023.6
ISBN 978-7-5479-3152-3

Ⅰ.①历… Ⅱ.①林…②宰… Ⅲ.①山水画—作品集—
中国 Ⅳ.①J222
中国国家版本馆CIP数据核字（2023）第121516号

历代山水点景图谱
自然景·山间林下

林瑞君　宰其弘　编

责任编辑	苏　醒
审　　读	陈家红
封面设计	宰其弘
技术编辑	包赛明

出版发行	上 海 世 纪 出 版 集 团 上海书画出版社
地址	上海市闵行区号景路159弄A座4楼
邮政编码	201101
网址	www.shshuhua.com
E-mail	shcpph@163.com
制版	上海久段文化发展有限公司
印刷	上海画中画包装印刷有限公司
经销	各地新华书店
开本	787×1092　1/16
印张	10
版次	2023年7月第1版　2023年7月第1次印刷

书号	**ISBN 978-7-5479-3152-3**
定价	**88.00元**

若有印刷、装订质量问题，请与承印厂联系